KB113499

디자인 확성기

디자인 읽기를 권함

ㅇ

초판 1쇄 발행 2012년 10월 17일
초판 2쇄 발행 2013년 03월 19일

지은이	이정혜, 이기준, 윤여경, 이지원, 김선미, 강구룡, 김의래, 이우녕, 강주현
펴낸이	이준경
책임편집	이찬희, 홍윤표
편집	김미래
디자인	나은민
펴낸곳	지콜론북

출판등록	2011. 1. 7. 제141-81-22416호
주소	(413-756) 경기도 파주시 문발동 파주출판도시 504-3
대표전화	070. 7710. 7007 / 팩시밀리 031. 948. 7611
홈페이지	www.gcolon.co.kr / 페이스북 gcolonbook

값 12,000원
ISBN 978-89-969425-1-1 03600

· 저자와의 협의에 따라 인지는 생략합니다.
· 이 책은 저작권법에 의해 보호를 받는 저작물이므로 무단 전재와 복제를 금합니다.
· 잘못된 책은 구입한 곳에서 교환해 드립니다.

ㅇ지콜론북 은 예술과 문화, 일상의 소통을 꿈꾸는 ㈜영진미디어의 출판 브랜드입니다.

디자인 확성기

디자인 읽기를 권함

이정혜

이기준

윤여경

이지원

김선미

강구룡

김의래

이우녕

강주현

지콜론북

여는 글

—

윤여경

우리는 살아가면서 많은 생각을 합니다. 수많은 생각이 스쳐 지나
가지만 몇몇은 기록되어 남겨집니다. 이 기록은 누군가에 의해 발
견돼 새로운 생각의 밑거름이 됩니다. 그러므로 생각의 변증법적
과정은 누군가의 기록에 의지합니다. 인간은 흔적을 남기며 진화해
왔고 인류 문명은 이런 기록들의 연속입니다.

한국 디자인 토양에는 얼마나 많은 생각의 기록이 있을까요? 근대
한국의 많은 분야가 그랬듯이 한국 디자인의 토양은 척박했습니다.
디자인 분야의 시선이 우리 밖을 향한 것은 어쩔 수 없는 선택이었
단 생각입니다. 그동안 해외의 많은 이념과 스타일이 척박한 한국
디자인 토양에 심어졌고 지금 그 씨앗들이 무럭무럭 자라나 우리에
게 많은 영감을 주고 있습니다. 반면 한국에서 자생된 것, 우리 스스
로가 고민한 흔적은 찾기 어렵습니다. 한창 배우는 과정에서 스스
로 성찰할 여유는 없었는지도 모릅니다. 이런 생각을 하고 있노라
면 한국에서 디자이너로 살아오면서 정작 우리 자신에 대해서는 잘

모르고 있었다는 결론에 이르게 됩니다. 그러나 이것은 스스로를 돌아볼 때가 왔다는 신호이기도 합니다. 현재를 거울 삼아 과거를 반추하고 미래를 고민할 때가 온 것입니다. 이런 점에서 한국 디자인 분야는 새로운 시작을 준비하는 사춘기입니다.

이 책은 한국에서 디자이너로 살아가는 몇몇의 생각을 모은 책입니다. 결코 녹록지 않은 디자이너의 일상, 신화화된 디자인에 대한 부담감, 디자인 현실의 불편함 등 이 시대를 살아가는 디자이너들이 안고 있는 문제에 대한 나름의 판단과 마음가짐이 심겨 있습니다. 이 생각 씨앗들이 한국 디자인 토양에서 어떻게 자라날지는 아무도 모릅니다. 생각의 열매는 독자 여러분의 몫입니다.

이

정

혜

디자이너의 미래는 밝다

나는 90학번이다. 대학 입시 면접에서 왜 디자인을 전공하려 하느냐는 질문을 받았는데, 나는 아주 순진한 발상으로 '아름다운 물건들이 좋고, 그런 아름다운 물건들이 사람들의 삶을 윤택하게 하는 풍경이 좋다'고 대답했다. 순진했더라는 회고 조의 말을 쓰게 되기까지는 그로부터 오랜 시간이 걸리지 않았다.

같은 학년에는 군대를 다녀온 복학생 오빠들이 많았다. 그들은 대개 80년대 중후반 학번들로, 가끔 열띠게 **디자인 국부론**이라는 걸 이야기했다. '자원이 없는 나라인 한국에서는 디자인 인력을 양성해서 산업을 키우고 나라를 부강하게 해야 한다'는 줄거리로, 80년대 초 정시화 선생님이 여러 언론 매체에 기고했던 내용이었다.

나는 그런 이야기에 피가 끓어 디자인을 선택하게 된 젊은이들이 함께 학교에 다닌다는 사실에 조금 놀랐다. 디자인의 목표가 삶이 아니라 국가라니, 내 시야각으로는 들어오지 않던 단어였다. 나중에야 1967년 박정희 대통령의 **미술수출** 정책에서부터 이런 생각의 뿌리가 자라난 것이고, 이미 그런 생각이 대다수 국민들에게는 당연하고 평범한 진리여서, 오히려 나와 같은 사람은 세상 돌아가는 이치를 잘 모르는 어린 여자아이로 여겨진다는 사실을 알게 되었다.

90년대 중반이 되자 '디자인 경영'이라는 제목을 단 책이 쏟아져 나왔다. 기업 경영전략의 일환으로 디자인에 투자하고 제품을

차별화함으로써 시장에서 우위를 확보하라는 논리로, 이 역시 카리스마 있는 달변가들이 언론 매체뿐만 아니라 디자인 정책을 결정할 수 있는 권력기관의 핵심을 이루었다. 기업과 디자이너를 연결하는 사업이라든지, 한국을 대표하는 스타디자이너를 발굴하고 육성한다든지 하는 사업들이 시작되었고, 대기업은 소위 세계적인 디자이너에게 디자인을 의뢰하는 일을 자랑스럽게 여겼다. 디자이너가 운영하는 스튜디오들이 생겨나기 시작했고, 시간이 흐르면서 어떤 곳은 중견 기업으로도 성장했다. 80년대에 폭발적으로 늘어난 대학의 수에 비례해서 대학 졸업자들은 넘쳐 났고, 이들을 싼값에 수용하면서 몇몇 회사의 규모는 커질 수 있었다.

그사이 트렌드드라마에서는 종종 디자이너가 주인공으로 떠오르곤 했다. 이런 드라마들은 아시아에서 큰 인기를 끌었고, 디자이너라는 직업과 그런 일을 하는 공간은 한국이 얼마나 근대화가 진행된 나라인지를 보여 주는 척도처럼 비치기도 했다. 그들은 TV 안에서 리조트를 건설하거나 패션 산업을 이끌고, 신제품을 개발했으며, 남자 주인공들은 새로 출시된 고급 승용차를 몰고 다녔다. 막상 내가 아는 디자이너들은 드라마를 보고 있을 틈도 없이 일하느라 화면 속 그들에게 위화감을 느낄 새도 없었다.

90년대가 끝나 갈 무렵에는 디자이너들에게 그때까지와는 다른 명제가 주어졌다. 디자인은 '문화'라 선언하는 소리였다. 즉 디자인은 생활의 질을 반영하는 수단으로 설명되었다. 그와 함께 디자

이너는 작가의 대열에 서게 되었고, 개인의 창조성을 보여 주는 사물들이 미술관에 놓이게 되었다. 그로부터 십 년이 흐르는 동안, 일부의 디자이너는 이제 단순히 클라이언트의 요구를 들어주는 사람들이 아니라 동시대의 조건을 성찰하는 역할을 자임하게 되었다.

말하자면 이들은 아티스트가 되었다. 한편, 제품의 기능 자체보다는 일상에 재미와 활력을 불어넣는 팬시프로덕트 시장에 디자이너들이 진입했고, 이들 중 일부는 또 성공한 사업가가 되었다. 스스로가 클라이언트로서 상품을 기획하고 생산하고 판매하는 제조업자가 된 것이다. 디자이너들은 이제 그저 디자이너로 살아가는 데 만족하기 어렵게 되었거나, 다소 억압적이고 일방적인 관계로 일하는 데 진절머리를 내기 시작한 것 같았다. 그래서 이들 극소수의 자유로운 디자이너들은 일종의 팬덤을 갖게 되기도 한다. 팬들이 그들의 스타일을 이어받아 또 다른 것들을 만들어 낼 수 있을지는 지켜봐야 할 일이다.

그런데 2000년대에 들어서는, 정치 무대의 장에 디자인이 데뷔하게 되었다. 정치를 디자인하는 일도 아니고 디자인으로 정치를 하는 일도 아닌, 그야말로 디자인이 주요한 정부 정책이 되어 국민의 세금을 공공 디자인에 사용하는 일이었다. 그러나 그 사업의 다른 명칭은 **도시재개발**로서, 이제 개발이 포화에 다다르자 60년대 1차 한국 근대화의 상징이었던 공간들을 허물고 새로운 시대를 보여 주겠다는 취지와 같았다. 결국 지나치게 비대해진 건설업과 토목업을

유지할 빌미가 필요했던 것이다. 그러므로 디자인은 표면이고 본질은 경제이다. 때문에, 디자인이 정말로 필요한 공공의 삶에는 디자인이 임하지 않으시고, 일단 어딘가에 디자인이 임하게 되면 그것은 쓸데없이 과하고 번드르르해 보인다.

물론 **디자인 경영**의 세례를 받고 모던디자인의 어휘를 열심히 학습한 몇몇 대기업은 그 성과를 종종 수확하는 듯싶기도 하다. 혁신적이라기보다는 착실하게 시장의 흐름을 따라잡고 소비자의 만족도를 우선으로 추구하는, 그렇게 보편적으로 우수해 보이는 제품을 만들어 내는 시스템을 갖춘 것 같다. 그 물건들은 정말로 생활의 작은 일부이지만 많은 한국인들이 **국민**으로서 이를 자랑스러워하고 있다는 점을 보면 어떤 관점에서는 꿈을 이루었다고 말할 수도 있을 것이다. 다만, 결코 그들은 디자이너로서 나의 꿈을 대표하지 못하며 다른 디자이너들의 꿈도 대표할 수 없을 것이다.

이십 년을 변화무쌍한 바람에 이리저리 나부끼며, 그럼에도 나는 사실 여전히 순진한 발상에서 크게 자라지 못했다. 왜냐하면 의문이 해결되지 않았기 때문이다. 모던한 외관을 가질 수 있게 된 것과는 다른 문제로, 아름다운 물건들을 만들어 낼 수 있는 기회가 많아졌는가? 보통 사람들의 삶이 보다 윤택해졌는가? 디자이너들은 자기 정체성을 가지게 되었는가? 클라이언트들은 좋은 디자인을 판단할 수 있는 힘을 갖게 되었는가?

그리고 문화적인 성숙을 이야기하기 이전에, 디자이너라는 직

업을 가진 사람들은 인간답게 살고 있는가? 창의적인 인적 자원이자 문화 수출의 역군이며 기업의 이윤을 높여 줄 일꾼들인 디자이너의 삶의 조건은 사회적으로 보장되고 있는가? 가장 낮은 자리에 있고 가장 많은 수효를 이루는 20대들이 뿌리내릴 토양을 튼튼하게 하는 작업은 이루어지고 있는가? 간부나 고용주가 아니라 디자이너로 남기 원하는 40대 디자이너에게, 급속도로 진보하는 기술과 매체의 변화를 수용할 수 있는 재교육의 가능성이 있는가? 노년의 디자이너들이 쌓아 온 지식과 경험, 방법론이 폐기 처분되지 않고 새로운 시대와 재결합할 기회는 주어지고 있는가?

말하자면 나는 구조적으로 디자이너들이 안정감을 갖고 일하면서 살아갈 수 있는 체계를 마련하는 일이 가장 먼저 시행되어야 할 정책이 아닌가 생각한다. 매체는 디자이너를 무언가 멋지고 창조적이며 많은 돈을 벌면서도 자유로운 직업인 것처럼 묘사해 왔지만, 실제로 대부분의 디자이너들의 생활은 피폐하다. 디자이너들의 미래는 불안정하다. 대기업 정규직 노동자로 일하는 이들을 제외한다면 말이다. 잘하는 디자이너만 육성한다, 커리어와 야심이 있는 디자이너만 지원한다, 그렇게 엘리트 위주의 정책은 결과적으로 다른 싹들을 말라죽게 한다. 능력이 아니라 누구에게나 보편타당한 삶의 조건이 기준이 되어야 한다. 직업적으로 평생을 보장할 수 있는 사회적 합의나 연대가 있지 않고서 씨앗에서부터 다시 열매를 맺기까지의 과정을 순환시킬 수 있을까? 그런 과정을 모조리 개인

에게 맡겨 버린다면 어떻게 국가가 제대로 기능하고 있다고 신뢰할 수 있을까?

디자인은 생산에 참여하는 모든 주체의 사회적 협의의 결과로 주어지는 것이다. 그렇기 때문에 디자인은 문화이고 생활이다. 디자이너는 각각의 주체들과 의사소통을 하며 요구를 분석하고 의견을 통합하며 창의적으로 문제를 해결한다. 그렇다면 좋은 디자인을 얻기 위해 무엇이 필요한지는 자명하지 않은가? **보편적인** 디자이너들의 **보편적인** 능력을 끌어올리는 것. 그를 위한 기반을 마련하는 것. 선택과 집중, 또는 적자생존이라는 말은 너무나 잔인하다. 나는 우리가 좀 더 행복해지기를 바란다. 행복의 힘으로 성장하는 사회가 되기를 바란다. 그럴 수 있다면 좋겠다.

디자이너는 예술가에 가깝다

성공은 노력한 자의 몫이라고들 한다. 그런데 이 **노력**이라는 말은 참 애매모호한 데가 있다. 측정도 불가능하고 입증도 불가능하니 결국 결과만 놓고 판단할 수밖에 없는 것인데, 실제 드러나는 결과에는 노력 이외의 변수가 상당히 작용하기 때문이다. 좀 더 정확히 들여다보면, 오히려 다른 변수를 가지지 않았을(못했을) 경우 기댈 데는 노력밖에 없다고 말해야 옳다. 상식적인 이야기지만, 그래서 노력만으로도 성공할 수 있는 사회는 기회가 균등하다는 평을 듣는다.

정보를 손쉽게 손아귀에 넣을 수 있게 된 덕도 크겠지만, 나는 나보다 젊은 디자이너들과 이야기를 나눌 때 그들의 똑똑함과 지적인 수준에 놀라곤 한다. 디자인도 무척 잘하고, 게다가 노력도 많이 하는 것 같다. 새로운 것을 흡수하려는 노력뿐만 아니라 진지하게 작업에 임하는 자세도 그렇다. 모두가 그렇지는 않겠지만, 거의가 열심히 살아가려고 **노력**하는 인상이다.

그런데 나는 고민해 본다. 이들의 노력에 주어지는 보상은 무엇인가? 그 이전에, 나의 선배들, 그리고 나의 또래들에게 주어진 보상은 무엇이었던가? 우리는 무엇을 위해 노력하고 있고, 무엇을 기대하고 있는가? 그러니까, 디자이너들에게 성공은 과연 무엇인가? 디자이너들의 롤모델은 누구이며, 종착지라고 부를 만한 인생의 어떤 결말이 있는가? 굳이 성공까지는 아니라 해도, 우리는 왜

디자이너를 선택했으며 도대체 왜 노력하고 있는 걸까?

지금으로선 두 개의 답이 알려져 있는 것 같다. 크리에이터 또는 사업가. 크리에이터는 조형적으로 사회의 혁신에 개입하는 문화적 혁명가로 제시된다. 사업가는 디자인 회사의 경영자이자 디자인으로 부를 축적한 사람을 일컫는다. 물론 이 두 가지는 분리될 수도, 중첩될 수도 있다. 그래서 여러 경우들 가운데 가장 강력한 신화는 디자이너의 이름이 상표가 되는 패션 산업과 같은 업종에서 만들어진다. 많은 디자이너들은 명예가 곧 돈이 되는 시장의 법칙을 본능적으로 이해하고 **모 아니면 도** 식의 경쟁에 스스로를 내맡긴다. 그래서일까, 절대다수가 불안정한 고용과 팍팍한 생계에도 그저 내 탓이라는 자책 속에 살아가는 것은.

조금만 떨어져서 생각해 보면 크리에이터나 사업가나 밑도 끝도 없는 이야기이다. 왜냐하면 **어떻게 해서** 크리에이터나 디자인 사업가가 탄생하는지 아무도 알 수 없기 때문이다. 말하자면 전형 또는 범례라고 부를 만한 어떠한 과정이나 체계가 없다. 사실 노력이 들어올 만한 자리도 거의 없다. 좋은 작업자가 될 수 있는 맹아가 기본이라고는 하더라도 주변 여건이나 우연한 기회들의 작용이 너무 크다. 그래서 소위 성공한 사람들이 보통 사람들에게 전하는 인생의 서사, 즉 눈물겨운 성장 스토리 같은 것은 디자인 업계에서는 전혀 들려오지 않는다. 한국에서 디자이너들이 쓰고 있는 성공의 신화는 오로지 국제경쟁력, 그 척도로 해외 매체에서 어떻게 다루어졌느냐에

좌우된다. 그리고 그것은 일회적으로 소비되는 이야깃감일 뿐이다.

디자이너들이 자신의 삶에 대해 계획하고 성찰할 수 있는 가능성을 가지지 못한다는 사실은, 그 신화가 부풀려져 있는 현상과 대칭을 이룬다. 물론 디자이너 바깥으로 시야를 넓힌다 해도 근본적으로는 이와 다르지 않다는 주장을 할 수도 있다. 우리의 시대 자체가 모든 인간을 **자유계약자**로 내몰며, 그렇기 때문에 누구든 순식간에 벼랑 끝까지 갈 수도 있다는 것이다. 자기 노동을 거래하지 않고 살아갈 수 있는 이는 드물며, 평생 고용과 같은 안정된 인생은 이제 존재하지 않는다는 것이다.

옳다. 그리고 비슷한 이야기를 더하자면, 인류 역사에서 이백 년 전까지는 평생 한 가지 일만 하면서 천천히 숙련도를 높이며 살수 있었겠지만 지금은 기술이 발전하는 속도나 매체가 변화하는 속도가 인간이 적응하고 창조하는 속도를 추월하는 느낌이다. 낡은 지식과 재주를 가진 사람은 버려지기 쉬우며, 우후죽순처럼 세부적인 전문 분야들이 나타났다 사라지기도 한다. 어쩌면 전문성이라는 개념 자체가 위협받고 있어서, 일시적인 조건 속에서만 전문성이 보장되는 상황으로 보이기도 한다.

헌데 그렇기 때문에 디자이너의 경우가 특별할 것은 없다고 말하기에는, 이 직업은 정말 어려운 구석이 있다. 전문성이라는 관점에서 보더라도, 기술이나 매체의 전환 앞에서 가장 빨리 무기력해지는 직업이 바로 디자이너다. 가장 빨리 앞서서 변화하는 직업

역시 디자이너일 수도 있지만, 따라잡을 수 없다면 곧바로 도태된다. 그래서 신화가 증폭되고, 패배자들은 쉽게 지워진다. **노력**하지 않는다면, 성공이 문제가 아니라 제자리를 지키기도 어려운 현실인 것이다.

사업이라는 관점에서 보더라도, 디자인 회사의 수익 구조는 전혀 명쾌하지 못할 뿐더러 사업 전망도 불투명하다. 디자인 시장은 마치 부분집합처럼 다른 산업 분야에 종속되어 있어서, 주도적으로 사업 계획을 설계하는 일은 불가능에 가깝다. 흐름을 재빨리 읽어 내고 새로운 기회에 편승하는 것은 가능하다. 이것을 혁신이라고 부른다면, 디자인 회사는 결국 끊임없는 인력 회전을 통해서만 자기 혁신을 할 수 있다.

어쩌면 **디자인 산업**이라는 생각 자체가 처음부터 잘못된 판단일 수도 있다. 너무 임의적이고 기생적이므로, 회사를 통해서 이익을 실현하고 이익을 재생산하는 기반이 이처럼 약할 경우 경영자의 역할은 영업자 이상이 되기 힘들다. 게다가 대부분의 디자인 회사 경영자들은 크리에이티브 디렉터라는 직함을 가지기를 원하므로, 가랑이가 찢어지더라도 버티는 방향을 택한다. 그렇기에 디자인 회사의 최선은, 부채 없이 현상 유지되는 데 족하다. 이런 여건 아래에서 회사가 급여와 복지, 노동조건 엄수와 같은 고용 기본권을 지키는 일을 나서서 챙겨 줄 수 있을까.

그런데 이렇게 끄트머리에 있는 디자이너보다도 더 끄트머리

혹은 그 바깥에, 아티스트가 있다. 아티스트의 신화는 디자이너의 신화보다 더욱 크게 증폭되어 있지만, 인생이라는 서사가 작품의 의미와 떨어지지 않는다는 면에서는 훨씬 더 대중과 가깝다. 예술 혹은 예술가 자체가 상품이 되는 시장 속에서 아티스트는 극단의 모험을 통해 생존을 이어 간다. 생존에 낭만이 비집고 들어갈 틈은 별로 없지만, 어쨌든 예술이 살아남는다면 고난스러웠던 생조차 아름다웠노라는 낭만이 물결을 치며 울린다. 보통 사람들의 삶이 뒤집히는 지대가 예술가의 거주지로 규정되며, 일상은 의심의 대상이 된다.

내가 보기에는 디자이너가 아티스트와 비슷하다는 생각, 자유롭고 창의적인 직업이라는 생각이 디자이너들의 삶의 전망을 더 어둡게 한다. 어중간한 지점에 있기는 하지만, 디자이너는 기술자에 더 가깝다. 창조는 디자이너의 전유물이 아니며, 디자이너가 제안할 수 있는 창의적인 발상이 일반인들이 받아들이기 어려운 정도도 아니다. 디자인은 일상을 새로 조직하고 개선할 수 있지만, 일상을 멈추고 구멍을 들여다보게 하지는 않는다. 무엇보다도, 디자이너는 자신이 다루는 매체에 대한 지식을 축적하고 그것을 활용함으로써 매체의 역사를 써 내려갈 수 있다. 그 지식은 공유될 수 있고, 그렇기 때문에 공동의 자산으로 계승될 수 있으며, 그것을 기반으로 매체의 문화를 꽃피울 수 있다. 그런 의미에서 디자이너는 기획력과 설득력, 감각과 손재주를 갖춘 현대판 장인, 기술자다.

게다가 절대다수의 디자이너는 보통 사람들이다. 보통 사람들
이라는 의미는, 보통의 노동자와 마찬가지로 노동을 팔아서 생계를
이어 가야 한다는 뜻이다. 어떤 노동을 팔 수 있을까. 당연히 문제를
기술적으로 해결해 주는 일이다. 전문성이 위협받는 시대 속에서,
디자이너의 직업윤리는 자신의 작업을 통해서 확실한 진보를 보장
하는 것이지 않을까. 내적인 지식을 바탕으로 매체의 전환에 대처
한다면 전통은 자연스럽게 녹아들게 된다. 그렇게 된다면 모두의
삶이 좀 더 나아지지 않을까. 그렇다면 어떻게 지식의 공동체가 만
들어질 수 있을까. 우리가 기술자라고 생각하면, 해답은 간단하다.
우리에게 필요한 조직은 **협회**가 아니라 **조합**인 것이다. 이 직업의 최
소한의 사회적 권리를 규정하고, 전문가로서의 기술적인 정체성을
제시하고, 가장 우선적으로 경험적인 지식의 보고를 확보하여 디자
이너들의 재교육을 보장하고, 자유로운 교류를 통해 회사를 대체할
수 있는 유연한 소규모 집단들을 지원하는 것, 그래서 가급적 누구
도 탈락하지 않고 세상의 변화에 맞서 함께 나아갈 수 있도록 연대
하는 것.

한 사람의 힘에는 한계가 있다. 그리고 머릿속에만 있는 지식
은 언젠가는 바스러져 버린다. 각자 뿔뿔이 무의미한 노력만 거듭
하면서 헛된 기대로 인생을 낭비하는 것도 지긋지긋할 때가 되지
않았나. 이제는 뭉쳐서 나누고 서로를 도울 때가 되지 않았나. 나는
꿈을 꿔본다.

디자인이 세상을 바꾼다

참 가슴 설레는 말이다.

디자인으로 세상을 바꿀 수 있다
디자인은 우리의 삶을 개선한다
디자인이 만들어 가는 내일은 오늘보다 낫다

나는 이 명제들의 바닥에 깔린 순수한 믿음 비슷한 것을 의심하지는 않는다. 오히려 나 스스로가 이런 명제들에 마취되어 있는 편이다. 그리고 이런 데 중독되어 있지 않다면, 그렇다면 무엇을 해야 하는가에 대한 대답도 아직 충분히 준비하지 못했다.

　　하지만 지금 나는 이 명제들이 부조리하다고 느낀다. 무언가옳지 못하다. 단순히 디자인은 세상을 바꿀 수 없다거나, 디자인은 삶을 개선하지 못한다거나, 내일이 오늘보다 낫다는 보장은 없다는 반대 주장을 하려는 것은 아니다. 그 역시도 단언할 수 없다. 문제는 이데올로기가 현실에서 힘을 획득하는 과정에서 만들어 내는 기이한 괴리감이다. 말하자면, 이 말들이 나부끼는 잔치가 내 상상과는 많이 다르더라는 것이다. 디자인에는 **혁신** 이데올로기가 있다. '진보'나 '개혁', '혁명'이라는 말과 비슷한 듯해도, 꼭 '혁신'이라는 말이 사용된다. 왜 그럴까.

혁신은 사실 경제학에서 유래한 말이다. 정확히 말해서, 슘페터라는 경제학자가 혁신, 즉 이노베이션에 의하여 투자수요나 소비수요가 자극되어 경제에 새로운 호황 국면이 형성되며, 혁신이야말로 경제 발전의 가장 주도적인 요인이라고 주장한 데 따른 것이다. 낡은 것을 파괴, 도태시키고 새로운 것을 창조하고 변혁을 일으키는 **창조적 파괴**가 기업가가 해야 할 일이며, 이것이 자본주의의 본질이라고까지 하였다.

그리고 디자인의 역할이 바로 그 **혁신의 창조**라는 논리가 디자인 경영의 핵심이다. 상대적으로 낮은 지위에 있던 디자이너라는 직업을 경영자와 대화가 가능한 관계로 설정하였으니, 디자이너들에게는 복음과도 같은 말씀일 수 있겠다. 이런 배경에서 스타디자이너나 혁신적 디자인 기업이 신화적인 존재로 자리매김했고, 디자인으로 차별화를 꾀한다는 전략이 기업의 일상적인 태도로 굳어지기도 했다. 결과적으로 상품의 디자인 전반이 향상되어서 소비자들은 점점 더 세련된 취향으로 길들여지고 있고, 디자인되지 않은 듯한 후진 것들은 시장에서 살아남기 어려운 상황으로 보인다. 제품이든 디자인이든 경쟁은 점점 더 치열해지고 있는 것이다.

이런 시스템은 필연적으로 몇 가지의 부작용을 낳는다. 짐작하겠지만, 창조적 파괴가 지나쳐 지구라는 제한된 자원 그 자체를 파괴하고 인류의 존립을 위기에 몰아넣고 있다는 문제다. 재화의 낭비를 사회적 총량으로 제어하거나 조율할 수 없기 때문이다. 그리고

대부분의 사람들이 빠르게 변화하는 기술 앞에서 무능한 존재로 퇴화하고 직업적으로도 쉽게 폐기될 위험에 노출되고 있다는 문제다. 이런 가운데 미래는 더 이상 장밋빛일 수 없게 된다. 불안 요소가 도처에 잠재되어 있기 때문에, 공황이나 몰락에 대한 공포가 누구나에게 작용한다. 세계적으로 시작된 이상기후의 징후 역시 **종말**을 예감하게 한다. 동시에 우리 삶을 둘러싸고 있는 사물들은 날이 갈수록 매끈하고 아름다워진다는 사실은 기괴하지 않은가. 이미 우리 모두가 마취되어 있다고 생각할 수밖에 없다.

세상을 바꾸는 디자인이라는 생각은, 그래서 절반은 맞고 절반은 틀리다. 디자인은 실제로 어떻게든 우리 삶의 형태를 바꿔 놓지만, 그 변화의 방향에 대해서는 책임을 자각하지 않고 창조적 파괴 자체를 목적으로 삼는다면, 그저 욕망을 자극하는 디자인으로서 우리를 무의식 중에 용광로 앞으로 다시 한 번 바짝 끌어당기는 역할을 할 뿐이다. 어떻게 하면 좀 더 나은 미래를 꿈꿀 수 있게 될까? 탈출은 가능한가? 물론 일차적으로는 기업이 스스로 변화하는 주체가 되어야 함은 분명해 보인다. 이윤을 목적으로 하더라도, 자원의 순환과 노동자의 미래가 모순되지 않는 생산을 계획해야 할 것이다. 이미 지속 가능성을 염두에 둔 산업이 차츰 확대되고 있고, **착한 디자인**이라는 헤드라인이 여기저기에서 등장하고 있다. 2008년의 경제 위기로 소비가 주춤하면서 낡은 물건들을 다시 사용하려는 움직임도 한층 강해졌다.

그러나 시장은 어디까지나 자율적인 장이다. 공익이 목적이 될 수 없는, 철저히 이윤 중심의 세계다. 게다가 이 구조 속에서 소비는 반드시 죄악이 아니라, 반대로 경제를 떠받치는 미덕이다. 딜레마는 상존하며, 문제는 쉽게 해결되지 않는다. 소비자들이 자율적으로 나쁜 소비를 제어할 수 있는 힘을 가지지 않는 이상, 파괴의 속도를 늦추기는 어렵다. 그런데 실은 우리 모두가 소비자인 동시에 생산자로서, 한쪽 손이 반대편 손을 잡고 있는 형국이다. 어떻게 자가당착에 빠지지 않을 수 있겠는가.

　그래서 혁신은 정치적으로 보완되어야 한다. 말하자면 민주주의적인 생각의 틀이 디자인 과정에 포함되어야 한다. 소수자와 약자에 대한 사용성의 배려, 과정의 투명성, 사용 후 폐기까지 환경을 파괴하지 않는 재료의 선정, 노동자(작업자)의 복지와 숙련성의 향상, 내구성을 위시한 설계, 억압적이거나 폭력적이지 않은 표현 등 무조건적인 형식의 파괴로부터 내용이 좋은 창조로 혁신의 방향이 바뀌어야 한다. 디자인의 목적이 욕망을 자극하는 새로운 모양, 유행이 아니라 착한 소비를 이끌어 낼 수 있는 **좋은 형태**로 전환될 필요가 있다.

　좋은 형태에 대한 상상을 구체적으로 만들어 볼 필요가 있다. 이런 생각이 지루한가? 아직 새로운 것이 부족한가? 여전히 본인의 크리에이티비티를 실험해 보고 싶은가? 세상을 바꾸는 것은 디자인만이 아니다. 사실 세상을 바꾸는 것은 세상 모두다. 그리고 디자이

너는 디자인으로 세상을 바꿀 수 있는 힘을 가지고, 소비자로서 경제를, 유권자로서 정치를, 시민으로서 문화를 바꿀 수 있다. 바꾸려는 의지가 아니라 바꾸어 내는 결과가 문제이다. 그렇다면 정말로 좀 더 나은 세상, 좀 더 나은 삶을 위한 디자인이 불가능한 꿈인 것만은 아니지 않을까.

이
기
준

나의 모델링 인터페이스 변천사

연습장의 추억

대여섯 살 때쯤입니다. 당시 (그때 명칭으로) 국민학교 다니던 형은 한 페이지가 여섯인가 여덟 칸으로 나뉜 산수 공책을 썼습니다. 필요하면 자를 대고 선을 그어 칸을 더 만들 수 있게끔 칸막이 가장자리엔 일정한 간격으로 점이 찍혀 있었습니다. 그 공책이 어찌나 멋있어 보이던지 부모님에게 사달라고 졸라서 그림을 그린 것이 제 커리어의 시작입니다. 로봇 따위를 그리곤 했습니다.

국민학교에 들어가면서 종합장이란 것을 알게 되었습니다. 스케치북이란 것도요. 1학년 때까지만 해도 로봇 그리기 분야에서 저를 따라올 자가 없었는데 2학년에 올라가자 한 녀석이 저보다 더 낫다는 평을 들었습니다. 그 친구의 차별화 전략은, 돌려차기 당한 악당 로봇의 허리가 끊어지면서 내장 부품이 살짝 삐져나오는 것이었습니다. 그 친구를 이기려면 더 많은 부위가 끊어지고 더 많은 기계 부품이 쏟아져 나와야 했습니다. 그날부터 그 친구와 저의 하루는 전날 그린 그림을 책상 위에 펼쳐 놓는 것으로 시작했습니다. 그러면 반 아이들이 그 친구 책상에 우르르 몰렸다가 제 책상에 우르르 몰렸다가 하면서 '오늘은 누구 승!' 하는 식으로 판정했습니다.

로봇이 부서지는 모양과 부위를 설정하는 안목이 점점 까다로워지고 부품이 복잡해졌습니다. 로봇의 허벅지 옆 비밀 주머니에

숨겨진 칼도 튀어나오면서 부러지고, 조종석에 앉아 있는 주인공의 헬멧이 깨지면서 이마에서 턱까지 피도 흐르고 말이지요. 그 피가 옷에도 묻고 조종석 계기판에도 튀었습니다.

형이 중학교에 들어가더니 연습장이란 것을 쓰더군요. 플라스틱 링으로 제본한 누런 종이 뭉치였습니다. 그게 또 욕심이 났습니다. 그러니까, 형이 쓰는 물건에 눈독을 들이던 나날이었습니다. 종합장보다 훨씬 두껍고 공책처럼 왼쪽의 긴 면에 제본이 되었다는 점에서 더욱더 전문가의 물건처럼 보였습니다. 만화를 그릴 때 칸의 크기, 비율, 모양을 마음대로 바꿀 수 있었습니다.

〈메탈해머〉의 충격

80년대 중반에 하드록 밴드 유럽(EUROPE)의 《더 파이널 카운트다운(THE FINAL COUNTDOWN)》을 접하면서 제 인생이 새로운 단계에 접어듭니다. 시커먼 가죽옷을 입은 남자들이 가슴팍까지 기른 금발 머리를 흔들어 대며 들려준 그 폭발적인 사운드! 마이크 스탠드를 빙글빙글 돌리는 묘기도 그때 처음 봤습니다.

아, 기타에서 저런 소리도 나는구나! 저리 가라, 마이클 잭슨. 라이오넬 리치도 안녕. 선희 누나, 미안해요. 일단 고구마를 하나 뽑자 다른 아이들도 줄줄이 뽑혀 나왔습니다. 본 조비(BON JOVI), 반 헤일런(VAN HALEN), 억셉트(ACCEPT), 메탈리카(METALLICA), 에이씨디씨(AC/DC), 딥 퍼플(DEEP PURPLE), 나이트 레인저(NIGHT RANGER) 등으로 관심의

불이 옮겨붙었고, 그러던 어느 날 〈메탈해머〉라는 헤비메탈 전문지를 발견했습니다. 그 순간 저는 디자이너로 다시 태어났습니다.

새 앨범 소개와 기타 광고가 눈길을 끌었습니다. 헤비메탈 밴드의 앨범 표지는 전부 화려하고 괴기스러워서 제 마음에 깊은 인상을 남겼습니다. 다양한 디자인의 기타들은 또 어떻고요. 모든 밴드가 특별한 모양의 로고타입이나 마크를 만들어 사용했고 신기를 갖춘 기타리스트들은 자기만의 독특한 기타 아이덴티티를 가진다는 사실을 알았습니다. 저는 더 이상 로봇을 그리지 않았고 매일 기타를 그리거나 가상의 밴드를 만들어 그 밴드의 로고를 그렸습니다. 1집 앨범부터 유작 앨범까지 디자인했고 그 앨범에 실을 노래 제목도 정했습니다.

바둑판 그리드

음악을 통해 정서적·문화적 변화를 겪는 시기에 작업 도구에도 큰 변화가 생깁니다. 만년필과 바둑판무늬 공책을 선물 받았거든요. 만년필은 볼펜처럼 똥이 나오지 않아서 좋았지만 연필 같은 농담은 표현할 수 없습니다.

그 대신 만년필 특유의 수채화 같은 번짐은 색다른 느낌을 주었습니다. 바둑판무늬 공책은 대칭 형태를 표현하는 데 수월했고 특히 동일한 두께를 지닌 물건을 그리기에 더할 나위 없이 훌륭했

습니다. 바둑판 격자 한 칸에 동그라미 사분의 일 호를 그려 넣으면 동일한 크기의 원을 여러 번 반복해서 그릴 수 있었습니다. 동일한 간격으로 겹치기에도 그만이었습니다.

그러나 얼마 가지 않아 한계에 부딪혔습니다. 정각도나 45도 기울어진 물체를 그리기에는 적합했지만 좀 더 자연스러운 느낌을 주기에는 격자가 맞지 않았습니다. 그래도 한동안 바둑판무늬에 맛을 들였습니다. 그때부터 그리드에 적응하기 시작했는지도 모릅니다. 시각디자인 분야에 종사하기 위한 준비 기간이었는지도 모르겠군요.

페라리의 말, 람보르기니의 소

학교가 끝나면 곧바로 음반 매장으로 달려가 아름다운 LP 표지를 구경했습니다. 당시 우리 동네에 있던 음반 매장엔 한쪽 벽에 포스터도 진열해 놓고 팔았습니다. 가수들 포스터 사이사이에 스포츠카 포스터도 섞여 있었습니다. 그 포스터들을 들춰 보며 집에 가서 그릴 로커들의 헤어스타일이나 의상 콘셉트를 연구하다가 처음으로 Ferrari Porsche Lamborghini 페라리, 포르셰, 람보르기니 등을 봤습니다. 그날 이후 자동차도 레퍼토리에 포함시키게 됩니다. 그러면서도 역시 자동차 자체보다는 로고에 더 신경 썼습니다. 페라리와 포르셰 문장엔 말이 있고 람보르기니 문장엔 돌진하는 소가 있습니다. 좋은 자동차의 마크엔 동

물이 들어가야 하는구나. 동물의 움직임을 상상으로 그리기는 힘들었습니다. 마크를 그리려고 동물도감까지 샀습니다. 지구의 생태에 눈곱만큼도 관심이 없으면서 말이지요. 동물 그림 위에는 당연히 자동차 이름이 박힙니다. 음악을 들을 때나 자동차를 눈여겨볼 때나 제 관심사는 결국 글자 모양이었습니다. 일렬로 늘어놓는 알파벳에 비해 위아래 양옆으로 조합해야 하는 한글을 합리적이지 못하다고 여겼던 당시의 사고관이 기억납니다.

모든 일엔 이유가 있다

미대 진학을 결심하고 고등학교 2학년 때부터 입시 미술 학원에 다녔습니다. 드라마에서나 보던 장면을 저도 연출할 수 있게 되었습니다. 연필을 쥔 손을 쭉 뻗어 한쪽 눈 찡그리고 심각하게 바라보는 그 모습 말이지요. 막상 배우고 나니 허탈한 생각도 들었습니다. 심각해 보이는 분위기와 달리 실제로는 굉장히 원시적인 방식이었습니다. 저 멀리 떨어져 있는 석고상을 눈으로 가늠해 연필을 자로 삼아 손톱으로 대충 표시하는 방법이 뭐랄까, 수학적 진리와 견줄 만한 체계적인 테크닉을 기대하고 간 저에겐 뒤통수 얻어맞는 일이었던 셈입니다. **모든 일엔 이유가 있다.** 제 기본적인 태도입니다. 아무것도 모르는 내 눈엔 원시적으로 보일지라도 하다 보면 새로운 걸 깨닫게 되리라는 마음으로 일 년 넘게 묵묵히 연필로 석고상의 비례

를 쟀습니다. 그러던 어느 날, 재기를 포기했습니다. 이제부터 오로지 눈에만 의지하겠다. 그게 훨씬 멋있어 보였습니다. 입시를 치를 때쯤엔 눈에 의지하되 간간이 연필로 재는 방식을 섞는 **합**의 경지에 도달했습니다.

글자 만들기

학교에서 시험을 보면 남는 시간에 시험지에 글자를 디자인하던 저는 대학교에 입학하자마자 '한글꼴연구회'라는 소모임에 가입했습니다. 글자를 만드는 소모임이라니, 망설일 이유가 없었습니다. 학교 CG실에서 처음으로 매킨토시를 봤습니다. 도스 명령어를 배우면서 컴퓨터가 왜 존재해야 하는지 그 이유를 납득하지 못하던 저는 드디어 그 용도를 이해했습니다. 쿼크익스프레스를 사용해 리포트를 쓰면서 점점 컴퓨터라는 도구에 익숙해졌습니다.

제 마음을 사로잡은 소프트웨어는 알트시스에서 나온 폰토그라퍼였습니다. 글자 만드는 일에 흥미를 느꼈으니 내가 만든 글자를 컴퓨터에 심어 실제로 사용할 수 있다는데 얼마나 신기하고 기뻤겠습니까!

제가 난생 처음 만든 폰트는 종이에 손으로 그린 스케치를 바탕으로 선배가 폰토그라퍼의 기본 기능을 알려 주면서 거의 만들어 주다시피 한 글자입니다. 첫 폰트를 그렇게 만들고 난 후, 이제 내

손으로 처음부터 끝까지 해봐야겠다 싶었습니다. 매뉴얼을 사서 한 번 훑으니 선배의 가르침과 겹치면서 눈이 뜨였습니다. 프로그램이 작동하는 방식을 알게 되니까 그 작동 방식에 기반을 둔 아이디어도 떠올랐습니다. 도구를 잘 다루면 새로운 세상이 보인다는 사실을 인식한 것이지요. 쿼크익스프레스도 매뉴얼로 다시 익히기로 마음먹었습니다. 기능을 많이 알수록 그 기능으로 해결할 수 있는 문제가 더 많이 보였습니다. 문제 인식 다음에 해결 방안 모색이 오는 순서가 아니라, 해결 방안을 알고 나니 그걸로 처리할 수 있는 문제가 눈에 띄더란 말입니다. 그동안 익숙했던 인과관계의 양상이 뒤집히니 기분이 묘했습니다.

포토샵과 일러스트레이터

어도비에서 나온 포토샵과 일러스트레이터를 빼고 그래픽디자인을 논할 수 있을까요. 저는 포토샵은 거의 다루지 못했고 일러스트레이터에만 흥미를 느꼈습니다. 포토샵은 기본 재료인 사진을 변형하는 프로그램이라고 인식했고, 일러스트레이터는 무에서 유를 창조할 수 있는 프로그램이라고 여겼습니다. 이미지를 사실적으로 가공하는 일은 제게 편한 작업 방식이 아니었습니다. 한계는 있지만 처음부터 내가 그리는 일러스트레이터가 훨씬 편안한 도구로 다가왔습니다. 일을 맡으면, 가능한 한 일러스트레이터와 쿼크익스프레

스로 해결할 수 있는 방향으로 잡았습니다. 몇 년을 그렇게 보내다가 벡터 이미지에 싫증이 났습니다. 좀 더 자연스러운, 그러니까 **사실적인** 이미지를 만들어 보고 싶었습니다. 그때 일러스트레이터에서 포토샵으로 갈아탔습니다. 물론 이 둘을 섞어 쓰기도 했고요. 툴을 잘 알면 창작의 자유가 생기는 듯도 하지만, 그 창작의 자유라는 것이, 툴이 허용하는 범위에 한해서라는 점이 문제였습니다. 그것이 실제로 작업하는 데에 **문제**였는지, 철학적 의미에서 **문제**라고 치부했는지는 잘 모르겠습니다. 저는 컴퓨터 프로그램을 도구로 삼았을 때 얻을 수 있는 잡티 없는 차가움이 좋았습니다.

　몇 년 전에 인디자인을 쓰기 시작했습니다. 쿼크익스프레스의 불편함을 모두 없애 준 고마운 녀석입니다. 아마 한국의 그래픽디자이너들이 쿼크익스프레스에서 느낀 불편함의 큰 부분은 그 프로그램들이 전부 불법 복제한 3.3 버전이었기 때문이라 생각합니다. 화면용 서체를 만들지도 않고 부호의 자간도 조절하지 않은 채 유통시킨 폰트 회사에도 일부 잘못이 있겠지요. 하긴, 디자이너 모두 서체 파일을 돌려쓰는 상황에서 굳이 돈과 힘을 들여 단점을 개선할 회사가 어디에 있겠습니까. 아무튼 맥오에스텐이 나오고, 어도비 크리에이티브수트가 나오고 오픈타입 폰트가 나오면서 작업환경이 훨씬 즐거워졌습니다. 화면상의 요소가 찌글찌글하지 않고 깨끗하게 보이는 상태로 작업할 수 있다는 것이, 제가 처음 안경을 썼을 때와 비슷한 느낌이었습니다. 뭐 하나 바꿀 때마다 출력을 해서 확인

해야 했던 예전의 상황은 이제 그만. 웬만한 건 화면상으로 충분히 확인할 수 있으니까요. 그림자 만들기도 굉장히 쉬워졌습니다. 사진에 레이어를 겹쳐 효과를 주는 일도 간편해졌고요. 예전 같았으면 귀찮아서 그냥 넘어갔을 부분에 자잘한 효과를 적용하게 되었습니다. 특정한 작업을 하기가 쉬워지는 환경이 되니 작업이 더 촘촘해지는 것 같기도 합니다. 물론, 많이 만진다고 더 좋은 디자인이 되는 것은 아니지만, 하면 좋을 텐데 귀찮아서 그냥 넘어가던 일을 실행하게 된다는 측면에서는 확실히 도구의 발전이 유익하다고 봅니다.

개선하지 말아 달라

도구의 발전이 재앙을 가져오기도 합니다. 예를 들어 기능이 향상된 잉크젯 프린터와 복사기 말입니다. 한동안 즐겨 쓰던 작업 방식 가운데 하나가 '복사기를 활용해 글자 변형하기'입니다. 여러 폰트로 글자를 출력한 다음, 부분 부분 따 붙여 그걸 복사기로 왜곡합니다. 복사기의 빛이 지나갈 때 글자를 붙인 종이를 움직이면 예측하기 힘든 모양이 자연스럽게 나옵니다. 예측할 수 없는 형태가 나온다는 점이 매력입니다. 그런 맛은 오래 돼서 복사 성능이 떨어지는 기계여야 제대로입니다. 최근 들어 성능 좋은 복사기가 점점 옛날 기계를 대체하는데, 아, 이건 참 슬픈 일입니다. 잉크젯 프린터용 잉크가 물에 덜 흘러내리도록 **개선**된 것도 저는 불만입니다. 그러면

출력물에 물을 흘려 줄줄 번지는 느낌을 낼 수 없습니다. 품질이 개선된 제품이 나오더라도 옛날 기계는 또 옛날 기계대로 건들지 말았으면 하는 바람입니다. 표현의 다양성을 위해서 말이지요.

작업의 방향에 따라 손으로 만들거나 그린 것들을 섞어 쓰기는 하지만 최종적으로는 어도비 프로그램을 거칠 수밖에 없습니다. 출력에 필요한 형태로 파일을 만들어야 하니까요. 쿼크익스프레스를 쓸 때는 그림을 불러오면 화면에 보여지는 방식에 문제가 있었는데 인디자인을 비롯, 연계 프로그램을 한 회사에서 다 만드니 호환성이 눈에 띄게 좋아졌습니다. 저는 엉덩이가 무거운 편이라 앉은 자리에서 작업을 끝낼 수 있다는 사실이 무척 행복합니다. 프로그램에 익숙해지자 글을 쓰는 데에도 큰 변화가 생겼습니다. 십 년 전까지는 늘 만년필로 수첩에 적은 다음 컴퓨터로 옮겼습니다. 지금은 인디자인으로 판형과 활자 명세를 정해 놓고 나서야 글을 쓰기 시작합니다. 손으로 글자를 쓸 때보다 자판을 두드릴 때가 더 빠르니까 머릿속에 떠오른 문장이 화면에 바로 나타나는 것이 생각의 흐름에 도움이 됩니다. 도구가 인간 신체를 확장해 준 것이지요.

인간적인 매력

새로운 도구의 출현은 사고(思考)의 영역을 확장시켜 준다는 면에서 반갑습니다. 그에 따르는 환경, 사회, 정치, 인간 문제들은 일단 제쳐 놓

기로 하고요. 생각이 계속 새로워지고 거기에서 즐거움이 생깁니다.

한쪽에 미래지향적인 사람이 있다면 다른 곳엔 시대착오적인 사람이 있습니다. 예전에 어떤 아나운서에게 원고를 청탁한 적이 있는데, 원고지에 펜으로 쓴 다음 빨간 펜으로 교정까지 봐서 누런 봉투에 넣어 우편으로 보내더군요. 아주 기분이 좋았습니다. 편집자는 우편물을 받는 순간엔 감격의 눈물을 흘리며 호들갑을 떨더니 5분 뒤엔 막 짜증내며 투덜거렸습니다. 자기가 원고를 죄다 타이핑해야 했으니까요.

인간이 발전시킨 것들은 늘 이렇게 모순적입니다. 거기에 인간의 매력이 있습니다. 제게 오토매틱 시계가 하나 있습니다. 이 녀석은 계속 차고 다녀야 손목 운동으로 태엽이 감깁니다. 하루 넘게 차지 않으면 멈춥니다. 그래서 작은 생명체처럼 느껴지기도 합니다. 쿼츠 시계나 디지털 시계라면 이런 불편함이 생기지 않겠지요. 그러나 이런 불편함이 좋습니다. 잉크를 계속 채워야 쓸 수 있는 만년필이 좋은 것처럼요. 시간이 흐르면서 양극단으로 벌어지는 그 사이 지점들에 존재하던 많은 것들이 사라지곤 합니다. 사물 하나가 사라지면, 그 사물에 녹아 있는 역사도 사라지는 셈이니까요.

지금까지 제 작업 도구 변천사를 간략하게 소개했습니다. 모든 디자이너들의 품속에 각자의 역사가 꿈틀거리고 있겠지요. 역사가 박물관의 유리관 속으로 들어가 버리면 박제가 되지만 일상에 자리를 잡으면 현실이 됩니다. 역사를 살아 숨 쉬게 하는 일은 모두

개인의 **손**에 달린 문제입니다.

디자이너는 도를 닦아라

지난 5월, 책 작업을 의뢰받았습니다. 미술사 관련 책이라 사진도 수백 장 들어가고 분량도 꽤 되는 책이었습니다. 이런 작업을 할 때에는 흔히 포맷을 두 가지쯤 제안한 다음 양자택일하게 하든가, 두 가지의 장점을 섞거나 출판사의 요구 사항을 얹어서 **합**을 도출하든가, 두 가지를 전부 폐기하고 완전히 새로운 방향을 다시 보여 주든가 하는 과정을 밟습니다.

　이번에는 문장 길이를 두 글자 정도만 더 들어가게 늘려 달라는 요청을 받았습니다. **두 글자 정도만** 더 들어가게 바꾸려면 그리드 전체를 다시 짜야 하는 일이 생기기도 합니다. 다행히, 비교적 간단하게 해결하고 실제 작업에 들어갔습니다. 뒤늦게 대학원 석사과정에 들어간 저는 매우 바쁘게 지내야 일을 병행할 수 있었습니다. 생활비와 학비를 스스로 마련해야 해서 일을 아예 접기는 곤란했습니다. 강의가 끝나면 바로 카페로 자리를 옮겨 일하기를 여러 주. 거의 이백 쪽 가까이 작업했는데 출판사에서 만나자고 연락이 왔습니다. 저자가 디자인을 낯설어해서 이러저러한 점을 수정해야겠다는 말이었습니다. 얘기를 듣고 보니 관점에 따라 의견이 다를 수 있는 내용이어서 제 관점 대신 저자의 관점으로 사진을 배치하기로 뜻을 모았습니다. 그렇게 또 여러 주 작업해서 거의 사백 쪽 가까이 작업했는데 이번에는 저자도 포함해 관련자들 모두 만나자는 전화가

왔습니다. 이 자리에서 저자가 자신의 요구를 들어달라며 이런저런 이야기를 했는데…… 음, **억지**로 들리는 항목이 대부분이었습니다. 요약하면, '내가 보아 오던 책의 형식과 많이 달라서 적응이 되지 않으니 내 마음에 들게 바꿔 달라'는 것이었습니다. 이 책은 공부를 하는 책이라 과격한 레이아웃을 시도하지는 않았습니다. 디테일이 모여 전체의 인상을 이루는데, 이 디테일을 받아들이는 정서에서 차이가 나는 듯했습니다. 저자의 요구가 워낙 강해 들어주지 않으면 더 이상 진행하기가 곤란하겠더군요. 모든 요구 사항을 반영하기로 했습니다. 다시 매만져 삼백 쪽쯤 작업했는데 이번에는 출판사에서 불만을 터뜨리며 저자를 설득해 보겠다고 했습니다. 몇 주 뒤, 저자가 아는 디자이너에게 맡기겠다는 연락을 받았습니다.

몇 달에 걸쳐 수백 쪽씩 여러 번 작업했고, 이 일 때문에 사양한 일도 몇 개 있는데 말입니다. 이쯤 되니 이 일을 계속 진행해도 문제가 되겠구나 싶었습니다. 작업비 얘기도 할 겸 출판사를 방문했습니다. 이 출판사와는 그동안 기분 좋게 일을 해왔습니다. 이번 일도 당황스럽긴 하지만 동지애로 똘똘 뭉쳐 힘든 시기를 함께 보냈으므로 한 번 이런 일이 생긴 것을 특별히 문제 삼고 싶지 않았습니다. 하하하, 서로 웃으면서 매듭지었습니다. 딱히 누구에게만 책임이 크다고 하기도 곤란해서 저도 그런 점을 감안해 **수고비** 정도로 작업비를 요청했고 출판사에서도 받아들였습니다. 그동안 들인 시간과 노동과 기회비용을 생각하면 옆구리에 구멍이 뻥 뚫린 심정이었

습니다.

동시에 진행하던 또 다른 책이 있었습니다. 이 책 역시 포맷을 놓고 담당자들이 모여 합의를 했고 합의된 내용을 토대로 백육십 쪽쯤 되는 분량의 작업을 클라이언트에게 넘긴 후 피드백을 기다렸습니다. 드디어 연락이 왔는데, 디자인이 마음에 들지 않으니 처음부터 새로 해달라는 말이었습니다. 출간일도 무기한 미루겠으니 자기들이 오케이할 때까지 계속 수정해 달라더군요. 그림과 사진도 예쁘게 넣고 사이사이에 트레이싱지도 넣고 어쩌고저쩌고 하는 항목을 적은 요구 사항 목록도 주더라고요. 이런 **요청서**를 받아본 적도 없는 데다가 그 내용이 처음에 합의한 내용과는 완전히 달랐고, 바로 한 주 전에 저자한테 차인 터라, 자라 보고 놀란 가슴 솥뚜껑 보고 놀라는 심정이 되었습니다. 요즘 서점에 가면 널린, 트렌디한 여행 책처럼 만들어 달라는 것 같았는데, 애초에 그런 쪽으로 가지 않겠다고 박은 못에 동의했으면서 나중에 번복하는 태도는, 마음속에 그런 종류의 책을 이미 담았으면서도 '어쩌면 상상 이상의 것을 해줄지도 몰라' 하는 심정으로 일단 눌러놓았다가 막상 뚜껑을 열어보니 자기들 생각과 맞지 않자 그제서야 가차 없이 속마음을 드러낸 것으로 해석이 됩니다. 아무튼 이 일은 제가 먼저 수건을 던졌습니다. 저는 **정**이었고, 이 일을 제게 의뢰한 **병**은 제가 좋아하는 선배들이었습니다. 제가 만나 본 사람 중 가장 올곧고 일솜씨가 훌륭한 편에 속하는 두 분입니다. 그만두더라도 작업비는 약속대로 주겠다

고 하기에 다 같이 배에서 뛰어내리는 판국에 누가 누구 돈을 받겠냐며 그날 저녁밥과 막걸리를 얻어먹는 것으로 마무리했습니다. 안주 거리는 디자이너로 살아가는 문제에 대한 한없는 푸념이었지요.

자신들도 모르는, 자신들이 원하는 것을 디자이너가 알아서 끄집어내 주길 바라는 클라이언트가 많은 듯합니다. 사람 마음속에는 그런 생각이 늘 있나 봅니다. 자기가 바라는 모습 이상의 애인이 나타나길 기다리는 것처럼 말입니다. 신내림을 받지 못한 사람은 디자인을 그만두는 편이 나을라나 봅니다. 아니면 최소한, 이심전심의 경지에 오르든지요. 독심술[*]을 디자인과의 커리큘럼에 넣어도 좋을 듯합니다. 방학 때마다 공중 부양 워크숍을 하면서 초자연 현상을 경험할 수 있는 곳으로 졸업 여행을 떠난다면 금상첨화겠지요. 제가 다니던 어느 회사에서는 실제로 산에서 몇 년간 도를 닦은 분을 고문으로 둔 적이 있습니다. 면접을 볼 때에도 막걸리와 부침개를 먹으며 관상을 보는 듯했습니다. 저는 인간적으로 그 도사를 좋아했고, 중요한 회의를 할 때에도 **생각 폭풍**이란 것을 일으키려 시도한 점도 새로운 경험이라 즐거웠지만, 그런 방식에 익숙하지 않은 대부분의 직원들은 적잖이 당황스러워하곤 했습니다. 도사의 존재가 긍정적으로 받아들여지지 않자 '아직 수양이 부족해서 그렇다'며 다시 산으로 홀연히 떠났지요. 전 세계 모든 회사에 도사가 채용되는 이상적인 시기가 언제 올지 모르니 아직은 각자 알아서 처신하는 수밖에 없겠습니다.

한편, 디자인보다도 견적서 쓰기가 더 어렵다고들 말합니다. **정찰제**가 적용되는 세계도 아니어서 명성에 따라, 실력에 따라, 규모에 따라, 관습에 따라, 관계에 따라 다른 방식으로 책정되는 듯합니다. 이런 일을 경험치에 기대어 처리하다 보니 사람 천성에 따라 굉장히 다르게 흘러갑니다. 물론 모든 디자이너의 인건비가 같을 수는 없습니다. 하는 만큼 받는 것이 마땅하겠지요. 바보이거나 돈을 버리고 싶어 안달이 난 사람이 아닌 이상, 일도 제대로 못하면서 터무니없이 비싸게 요구하는 디자이너를 다음에 또 고용할 사람은 없을 테니 디자이너들이 현재 받고 있는 다양한 액수의 작업료가 명실상부한 몸값일지도 모르겠습니다. 아무리 비합리적인 과정이라 해도 실제로 여러 사람이 그렇게 일을 하기 때문에 생기는 일일 것입니다. 근처에도 가보지 못한 경영학 공부라도 한다면 지금 가지고 있는 이따위 생각이 얼마나 미개한 수준인지 깨닫게 되리라고 예상은 합니다만, 경영학 공부를 했다고 해서 모두 성공하고, 안 했다고 해서 모두 실패하는 단순한 세상도 아닙니다. 타고나야 하는 측면도 있지만, 타고나지 못했다 해도 이를 극복하는 사람도 얼마든지 있으니, 인생살이에 명쾌한 해답은 역시 없나 봅니다.

모든 일에는 다 이유가 있다고 믿으며 살아왔고, 지금도 그렇게 믿고 있지만, 자칫 잘못하면 이런 태도가 나를 수동적인 인간으로 만들지도 모르겠다는 고민을 살짝 던져 준, 이번 여름에 생긴 사건이었습니다.

선 지키기

본격적으로 추워지기 시작하자 겨울옷을 사고 싶어졌습니다. 옷이 어찌나 많은지 대충 둘러보는 데만도 여러 날이 걸렸습니다. 하루에 열 시간씩 매일 나가서 구경할 수 있는 상황이 아니니 옷 탐색은 몇 주에 걸쳐 이뤄졌습니다. 저도 꼴에 디자이너랍시고 뭐 하나 살 때마다 꽤나 비평적으로 굴곤 합니다. 어떤 옷도 마음에 꼭 들지가 않더군요. 기장은 알맞은데 품이 지나치게 넉넉하거나, 소재는 좋은데 실루엣이 허술하거나, 전반적으로 맵시는 있어 보이는데 디테일이 허접스럽거나, 다 마음에 드는데 너무 얇아서 겨울에 입기엔 무리이거나, 정말로 괜찮아 보이는데 내가 입어 보니 영 어울리지 않거나…… '도대체 왜 이 자리에 큼지막하게 로고를 박았을까', '왜 한결같이 우중충한 색상만 썼을까' 등 마치 제가 만들면 세상 모든 패션디자이너를 능가할 완벽한 옷이 나올 것처럼 아니꼽게 굴었지요. 누가 와서 '야, 그럼 니가 한번 만들어 봐!' 한다면 당연히 뒷걸음질 치며 **깨갱** 할 수밖에 없습니다.

그러나 직접 만들 수 없다고 하여 안목도 없으라는 법은 없습니다. 제 안목도 보통이 아니라고 자부합니다만, 어디서 인증을 받은 것은 물론 아닙니다. 안목의 높고 낮음과 취향의 좋고 나쁨을 누가 어떻게 가를까요? 제가 **씹은** 수많은 옷도 여러 사람의 안목과 취향에 합당하니 상품으로 나왔을 텐데, 그들이 전부 저질이라는 얘기

일까요? 그들도 저처럼 자신의 안목에 자부심을 지닌 사람들일 텐데 말입니다. 그들과 저, 둘 중 한쪽은 엉터리 자부심을 내다 버려야 하겠지요.

몇 년 전, 어떤 건축가의 책을 작업할 때였습니다. 그 건축가가 자신은 폰트에 민감하니 각별히 유의해 달라고 요청했습니다. '어디, 폰트에 그렇게 민감한 사람은 어떤 명함을 가지고 다닐까' 하고 보니, 타이포그래피가 영 시원찮음을 단박에 알아차리겠더군요. 좋은 폰트를 골랐다고 디자인이 저절로 잘될 리가 없지 않습니까.

이런 적도 있습니다. 영국의 새빌로식 정통 수트를 지향한다는 어떤 맞춤복 집에서는 제가 주문한 옷에 대해 요구대로 만들어 주겠지만 어디 가서 여기서 만들었다는 말은 하지 말아 달라고 하더군요. 제가 보기엔 우아하고 섹시한데 말입니다. 너무 핫해서 그 집의 보수적인 양반들의 눈에는 **이단**으로 보인 모양입니다. 저야 복장의 역사에 대해서도 모르고 의복 부분 부분의 명칭도 모르지만 옷으로 먹고사는 그들은 '소매의 단추는 네 개가 적당하고 간격은 서로 살짝 포개져야 좋다'는 식으로 어떤 방침을 세워 놓은 듯했습니다. 반면, 영화 〈다질링 주식회사〉에서는 의상 감독인 마크 제이콥스가 주인공 세 명에게 소매 단추 세 개가 널찍한 간격으로 달린 수트를 입혔더군요. 제 눈엔 그것도 꽤 시크해 보였습니다. 어느 쪽의 손을 들어 줘야 할까요? 사람마다 다르지 않겠냐고요?

바로 그게 고민입니다. 어떤 상황에서 누구의 의견이 적절하

다는 판단을 누가 정확하게 할 수 있나요? 고학력 바보들도 수없이 봤고 미천한 고수들도 봤습니다. 사람을 알아보고 인정하는 것도 안목이라면 모든 것이 **그때그때** 다르다는 얘기밖에 하지 못할 텐데, 그런 상황에서 날아드는 클라이언트의 의견에 어떻게 반응해야 할까요? 누구나 납득할 수 있는 의견은 당연히 전혀 문제가 되지 않습니다. 결과물이 더 나아지게 하는 의견은 두 말 할 필요도 없이 고맙지요. 디자이너 입장에서 수긍하기 힘든 의견을 상대방이 제시할 때가 난감합니다. 그러나 이 역시 디자이너마다 다를 것이고 수긍할 수 있는 **선**이라는 것 또한 사람마다 다를 것입니다. 어떤 분야에 대한 지식이 있는 사람과 없는 사람이 수용할 수 있는 선은 다른 듯합니다. 한 분야의 전문가일지라도 그 사람보다 더 많이 아는 전문가를 만나면, 상대방이 그어 놓은 선을 넘을 가능성이 크다는 얘기인데, 성문법으로 정해 놓지 않는 이상, 시시각각 변할 수밖에 없는 **선**이 도대체 어떤 의미가 있는지 모르겠습니다.

어떤 분야든 그 분야에 대해서 많이 알수록 더 많은 규칙을 세워 놓게 됩니다. 하나를 알면, 그 전에는 아무 문제 없어 보이던 것들이 다 무지의 소산으로 보이기 시작합니다. 더 많이 알게 되면 그때까지 어설픈 앎으로 행한 것들을 다 버리고 싶어집니다. 어떤 분야에 대해 완벽하게 아는 경지에 다다를 수 있는 사람은 아마 없을 것입니다. 설사 다 안다고 해도, 아는 것과 행하는 것은 또 다른 문제입니다. 금 연주의 경지에 오른 고대 중국의 신선은 현을 튕기는

순간 완벽한 조화가 무너진다고 하여 절대로 연주를 하지 않았다고
합니다. 알쏭달쏭합니다.

사무실이 어디세요?

"사무실이 **어디세요?**"

처음 누굴 만나면 "반갑습니다. 아무개입니다" 하고 통성명한 다음 으레 나오는 질문입니다. 사무실 위치를 왜 이렇게 궁금해하는지 궁금했습니다. 말 그대로 사무실 위치를 물어보는 게 아니라 딱히 할 말이 없어서 던지는 질문이 아닐까 하는 생각도 들었습니다. 낯선 사람들끼리 날씨 얘기로 말문을 트는 것처럼 말이지요. 그런데 그런 식으로 어색함을 메울 이유가 없는 사람들도 같은 질문을 하는 걸 보고 다시 한 번 생각하게 되었습니다. 하긴, 독립하려는 사람들이 가장 먼저 하는 일이 회사 이름을 정하고 사무실을 구하는 일이지요.

저는 독립할 때 사무실 따위는 전혀 중요하지 않다고 여겼습니다. 작업만 잘하면 되지 어디서 어떻게 일하는지는 아무래도 상관없었습니다. 하여, 집에서 일했습니다. 식구가 있다면 그러기 힘들었겠지만 전 혼자 살거든요. 조그만 아파트의 작은방을 침실로 쓰고 큰방을 사무실로 썼습니다. 거실은 생활공간이었고요. 침실에서 일어나 씻고 거실에서 밥을 먹고 큰방으로 들어가 일했습니다. 비가 많이 오는 날에는 기분이 정말 좋았습니다. 비 오는 날씨는 좋아하지만 비 오는 날 출퇴근 시간대에 버스나 지하철을 타기는 살면서 피하고 싶은 일 가운데 하나니까요. 가방에, 젖은 우산에, 체온에, 습

기에, 온풍기 바람에 부대낄 생각을 하면 실신할 지경이니, 그런 날 현관문을 활짝 열고 마일즈 데이비스의 〈카인드 오브 블루〉를 틀어 MILES DAVIS, 1926~1991 놓고 복도에 나가 비를 바라보며 커피 한잔 마시고 일을 시작하면 낙원이 따로 없다는 만족감이 충만했습니다. 행복한 기분으로 즐겁게 일했습니다. 그렇게 3년쯤 지나자 어두운 면이 점점 드러나기 시작했습니다.

처음엔 **가끔**, 나중엔 **꽤 자주**, 씻지도 않고 자고 일어난 상태 그대로 옆방으로 건너가 일하는 자신을 보게 될 줄은 몰랐습니다. 이틀 연속 그리기도 했습니다. 스스로 부지런하다고 자부했는데 말이지요. 혼자일 때 자신을 지키기란 상당히 어렵더군요. 아니, 혼자일 때 비로소 드러나는 것이 자신일까요?

혼자 밥 먹기도 싫어졌습니다. 요리 프로그램에 나온 음식도 곧잘 만들어 먹곤 했는데 나중엔 귀찮기만 했습니다. 회사 다닐 때는 늘 사람들에 싸여 지내다 보니 혼자이길 바랐고, 어렸을 때부터 혼자 있기를 좋아했던지라 천년만년 혼자 지낼 수 있으리라 믿어 온 제겐 꽤 충격적인 발견이었습니다. 나도 외로움을 탄다는 사실을 깨닫자 급속도로 무너져 거의 매일 술을 마시게 되었습니다. 나중엔 이틀에 와인 한 병을 비우는 지경에 이르렀습니다. 평소 알코올중독이라는 상태를 이해하지 못했습니다. 그 지경이 되도록 자신을 통제하지 못할 수 있다는 걸 믿기 힘들었습니다. 가랑비에 옷 젖듯, 자신을 잃어 갈 수 있다는 걸 이제 압니다(제가 알코올에 의존하게 되었

다는 뜻은 아닙니다).

　작업의 질도 떨어졌습니다. 보는 눈이 없으니 적당한 선에서 마무리하는 일이 점점 많아졌습니다. '내가 자신에게 이토록 너그러운 사람이었나. 나도 결국 남의 시선이 필요한 사람이었나' 하는 자괴감이 불어났습니다.

　아마 그때가 슬럼프였나 봅니다. 바로 그때, 뉴욕에서 디자이너로 일하던 친구가 귀국했습니다. 학교 다닐 때 작업실도 함께했던 친한 친구입니다. 즉시 뜻이 통해 같이 사무실을 냈습니다. 동업은 아니고 각자 자기 일을 하되 공간을 공유하는 형태로요. 사무실을 내면서 제 생활이 극적으로 변했습니다.

　누가 "사무실이 어디세요?" 하고 물으면 "통의동이요" 하고 대답합니다. 그러면 바로 "좋은 데 계시네요" 하는 경우도 있고 "무슨 동이요?" 하고 되묻다가 어디라고 설명하면 이내 "아, 좋은 데 계시네요" 하고 부러워하기도 합니다. 서촌이 인기 많은 지역이 되긴 했더라고요. 서촌은 조선 시대부터 중인들이 모여 살던 곳이라 하니 디자인 사무실 내기에 이보다 더 적합한 동네가 없을 듯도 합니다.

　동네도 동네지만 어떤 사람들이 이웃이냐가 만족감에 크게 한몫합니다. 지척에 친구들이 포진해 있습니다. 저희와 비슷한 시기에 길 건너편에 입주한 건축 사무소가 있는데 그 팀과 음악 감상회를 기획해 몇몇 지인을 초대해서 유쾌한 시간을 보내기도 했습니다. 거기서 몇 걸음만 떼면 또 다른 친구들이 운영하는 디자인 회사가 있

어서 늘 서로 오가며 작업물도 보고 밥도 같이 먹습니다. 새 직원 환영회도 뒤늦게 함께했고 아무개의 생일날에도 모두 모여 점심을 먹었습니다. 친구네 사무실에는 정수기가 없어서 저희 사무실로 하루에 한 번씩 빈 병에 물을 받으러 옵니다. 그 과정에서 농을 주고받으며 시시껄렁한 분위기로 환기되는 느낌도 좋습니다.

며칠 전에는 사무실 골목을 지나가던 선배가 저희를 발견하고는 입주 선물로 청소기를 보내 주셨지요. 사무실 문을 활짝 열어 놓고 일하기 때문에 지나가는 사람들과 눈이 마주치기 일쑤여서 오래된 지인과 해후하는 일이 종종 생깁니다. 인기 있는 동네에 둥지를 텄기 때문에 생기는 보너스인 셈이지요.

그뿐이 아닙니다. 몇 주 전에 어느 출판사 대표의 소개로 알게 된 작가 한 분이 집을 구하러 나왔다가 사무실에서 일하고 있는 저를 발견해 집을 보러 함께 다니기도 했습니다. 다행히 좋은 집을 찾아서 그 작가도 조만간 이웃사촌이 될 예정입니다.

사무실에서 조금만 올라가면 있는 빵집과도 어느새 친해졌습니다. 이 집이 캐릭터가 독특합니다. 덩치는 곰만 하고 표정이 늘 무뚝뚝한 남자 제빵사가 나직한 소리로, 순박하고 통통하게 생긴 여자 견습생을 호통치는 모습을 자주 봅니다. 험악하다기보다는 기강이 있는 직장의 분위기가 느껴집니다. 그러다가도 제가 들어가면 인사는 꼬박꼬박 합니다. 카운터 직원은 가끔 강매를 할 정도로 맹랑하지만, 친근함에 토대를 둔 앙탈에 가깝기 때문에 기꺼이 넘어가 줍

니다. 가끔 매장에 나오는 사장님도 매우 친절하시고요. 기분 좋게 맛있는 빵을 사는 일이 소소한 즐거움 가운데 하나입니다.

제가 그동안 혼자 일하던 동네는 전혀 달랐습니다. 인상 자체도 냉랭하고 마음을 붙이기 힘든 곳이었습니다. **기운**이라는 것이 확실히 있나 봅니다. 기운이 사람을 불러 모으고 사람이 기운을 만드는 것 같습니다. 그러기에 풍수라는 개념이 생겼겠지요. 때마침 등장한 친구와 때마침 나타나 준 동네 덕분에 작업환경에 대해 곱씹어 본 몇 주였습니다. 여러분은 **어디서** 일하시는지요?

디자인은 태도다

제 글에 조금은 디자인 이야기가 더 들어가도 좋겠다는 말을 몇몇 사람에게 들었습니다. 저는 계속 디자인 이야기를 했다고 생각하는데 말입니다. 어떤 소재가 **디자인적**인 소재이냐에 대한 관점이 서로 다른 데서 오는 어긋남이겠지요. 저를 괴롭히는 대부분의 디자인 문제는 '어떤 세상에서 살고 싶은가'에 대한 가치관의 차이에서 생기는 문제였습니다.

디자이너로 일을 시작한 지 얼마 되지 않아 어떤 출판사의 책을 작업할 때입니다. 판형을 줄여 달라는 요청을 받았는데, 그 이유가 서점의 매대에 올려놓기에 애매한 크기라는 것이었습니다. 비슷한 분야의 다른 책과 비교하여 이 책만 크기가 크면 서점 직원이 관리하기 성가셔서 매대에 올라가지 못하고 바로 책꽂이로 **퇴출**당할 수 있는데, 그리되면 매출이 떨어진다는 얘기였습니다. 책의 디자인을 결정하는 요소가 그 책의 내용이 아니라 책의 외부 환경에 있다는 말이었지요. 그때는 저도 혈기 왕성했던지라 비분강개하여 그 의견을 낸 영업 사원과 설전을 벌였습니다. 그런데 상당히 많은 일이 그런 관점에서 이뤄진다는 생각을 하게 되었습니다. 정말로 입고 싶어서라기보다는 주머니 사정을 고려하여 옷을 산다든가, 정말로 그 그림이 필요해서가 아니라 함께 작업하고 싶은 일러스트레이터가 일정이 맞지 않아 어쩔 수 없이 다른 사람을 쓰게 된다든가

하는 일들이 늘 생깁니다. 그런 일들의 연속이 인생의 많은 부분을 형성합니다.

어떤 경우엔 비본질적인 판단으로 보이는 일이 더없이 본질적이라고 느껴지기도 하고 그 반대로 보이는 경우도 있습니다. 혈연, 지연, 학연 등이 얽힌 정치권 뉴스를 보면서 다들 혀를 쯧쯧 차면서도 당장 자기 회사에 사람이 필요하면 혈연, 지연, 학연 등을 동원해 인재를 찾습니다. 아는 사람이 소개해 주는 사람이 가장 믿음직스럽다고들 합니다. 내가 아는 사람이 딱 맞을 만한 자리가 있다면 연결해 주는 것이 인지상정이고, 서로에게 행운이라는 점은 인정해야겠지요. 문제가 되는 경우는, 단지 아는 사람이라는 이유로 맞지 않는 자리에 부당하게 앉히는 경우입니다. 어떤 경우든, 속사정을 모르는 사람이 보기엔 혈연, 지연, 학연만이 작용하는 것처럼 보일 수도 있겠습니다. 바로 그 점 때문에 고민이 많아집니다.

사람이 살면서 자기와 관련된 모든 일의 속사정을 알기란 불가능합니다. 그럼에도 불구하고 선택은 해야 합니다. 때로는 자신의 입장을 밝혀야 합니다. 잘 모르는 일에 대한 판단과 선택이 현실이 되고 그런 식으로 자리잡은 현실에 일관성 있는 원칙이 뿌리내리기는 어렵겠지요. 이 글 처음에 언급한 판형 문제를 제기한 영업 사원을 만나지 않았더라면, 마침 그때 그 영업 사원이 휴가 중이었거나 지방으로 출장을 가 의견을 낼 수 없는 상황이었다면, 막 사회생활을 시작한 신출내기 디자이너에게 다른 문제의식을 불러일으켰을

수도 있습니다.

　사람이 자기의 인식의 장을 넘어설 수는 없으니 그 사람이 겪는 모든 것이 그 사람의 현실이 됩니다. 서로 다른 현실에 사는 사람들이 어느 날 갑자기 만나 함께 일을 진행하려면 따로 구축되어 온별개의 현실에 접점이 생깁니다. 그럴 때 마찰이 생기지 않는다면 행운이라고 볼 수밖에 없겠지요. 운 좋게 그런 사람들을 많이 만나게 된다면, 분명 복 받은 인생입니다. 한편으로 생각하면, 리플릿 하나 의뢰하려고 만났더니 디자이너가 가치관이니 현실의 접점이니 하는 얘기만 꺼내더라 하면 일이 뚝 끊길 것 같기도 합니다. 다행스럽게도, 한 인간의 현실은 그 사람의 인상에 제법 드러납니다. 그 사람의 소지품이나 옷차림에도 스며들고요. 내면과 외면의 조화도 인생에서 놓치지 말아야 합니다. 상대방에 대한 예의이자 자신에 대한 예의입니다. 내가 살고 싶은 세상의 모습을 압축해서 보여 주는 지점입니다.

　그러니 한편에선 그리드니 레이아웃이니 활자 명세니 후가공에 대한 논의를 활발히 하면서, 한편에선 생활 습관에 대한 성찰을 쉬지 말아야 합니다. 디자이너가 아닌 사람들도 그런 고민을 함께 해야 다양한 디자인이 받아들여지는 환경이 마련될 수 있듯이 당연히 디자이너들도 디자인에 관한 고민만 하지 말고 다른 분야에 관심을 가지고 함께 궁리해야 합니다. 클라이언트가 디자인비 깎아 달라고 하면 구시렁대면서 인쇄소엔 인쇄비 깎아 달라고 조르는 무

례한 사람이 되지는 말아야 하지요. 현실에 대한 감각이 맞는 사람들이 만나야 좋은 디자인이 나오는 것 같습니다. 그래서 제 관점으로는, 디자인 이야기를 하려면 **비디자인적** 소재를 끌어올 수밖에 없어 보입니다. 디자인과가 있는 여러 대학교에 **비디자인** 과목이 더 많이 생겼으면 좋겠습니다. 갈수록 전문 분야가 잘게 쪼개지는 것 같은데, 그럴수록 **비전문적** 태도를 함께 갖추어야 한다고 생각합니다.

윤

여

경

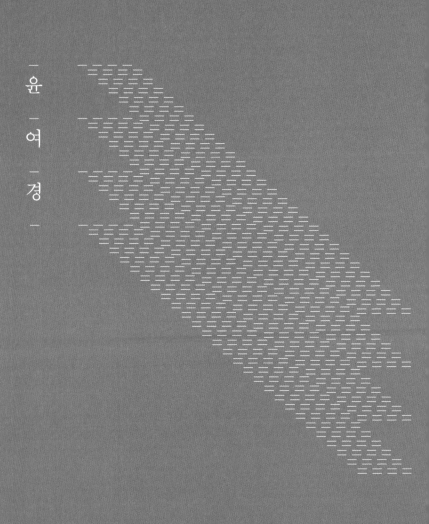

디자인을 잘한다는 것

좋은 디자인이란 무엇인가? 시대에 따라 추구하는 바가 다르고 유행에 따라 스타일이 달라진다. 이 틀 안에서 좋은 디자인이란 최신의 디자인 잡지에서 제시하는 세련된 그림에 가깝다. 잡지의 멋진 디자인이 좋은 디자인이라고 말한다면 디자인을 너무 협소한 개념에 가두는 셈이다. 좀 더 넓은 의미에서 좋은 디자인이 무엇인지 묻는다면 그것은 디자이너가 디자인을 **잘하는** 것이 아닐까 한다. 디자이너가 디자인을 잘하는 것, 이것 이상의 좋은 디자인이 있을까. 그렇다면 다시 질문을 하지 않을 수 없다. 과연, 디자인을 잘한다는 것은 무엇인가?

이 질문이 이 글의 명제이다.

인디언 아이들

어느 목요일 아침, 지인과 조그만 커피숍에 자리를 잡았다. 그는 어느 심포지엄의 발제 의뢰를 받고 발표 내용에 골몰해 있었다. 심포지엄 주제는 '행복한 학교'였다. 그가 구상하는 발표의 시작은 미국의 한 학교에 전학 온 인디언 아이들 이야기였다. 미국에서 인디언 아이들 몇이 전학을 왔다. 마침 시험을 보는 날이라 교사는 아이들에게 책상 위에 있는 물건들을 모두 내려놓고 시험을 준비할 것

을 지시했다. 그리고 시험을 치르려는데 전학 온 인디언 아이들의 이상한 행동에 교사는 놀랐다. 아이들이 자신들의 책상을 모아서 동그랗게 마주보고 앉아 있던 것이다. 인디언 아이들의 갑작스런 행동에 놀란 교사는 이유를 물었다. "시험을 보려는데 왜 그렇게 앉았니?" 인디언 아이들이 대답했다. "저희는 어려운 일이 생기면 서로 머리를 맞대고 상의해서 해결하라고 배웠습니다."

충격을 받았다. 여러 생각들이 교차되었다. 인디언 아이들 이야기는 지금까지 학교에 대해 품고 있던 막연한 생각들을 송두리째 흔들었다. 얼마 전까지 현실 사회의 많은 문제가 학교교육에 있다고 여겼다. 정확히 말하면 교육 **내용**에 문제가 있다고 여겼다. 하지만 이 이야기를 접한 지금은 교육 내용이 아닌 학교 **자체**에 대한 문제가 아닐까 여겨진다. 학교는 성적에 따라 개인별 등급을 나눈다. 1등은 칭찬받고 꼴찌는 핀잔받는다. 성적은 교실에서만이 아닌 가정으로까지 이어진다. 엄마 친구 아들과 경쟁해야 한다. 공식적으로 학생들은 늘 경쟁 속에 놓여 있다. 학교는 사회에 진출하기 전에 사회를 배우는 곳이 아니었던가. 그렇다면 학교는 이 사회가 경쟁 사회라는 가설을 세우고 경쟁의식을 부추기고 있는 것이다. 12년 꽃다운 학창 시절은 이런 세뇌의 과정을 거치게 된다.

그러나 정작 사회의 현실은 학교와 다르다. 일상의 삶을 가만히 보면 의외로 학교에서처럼 경쟁하지 않는다. 직장 혹은 주변에서 일하는 과정을 보면 대부분의 사람들은 혼자가 아니라 동료들과

함께 일한다. 약간의 갈등이 있더라도 경쟁한다는 생각은 하지 않는다. 사실, 같이 일하는 사람들과 경쟁할 일이 뭐가 있겠는가. 어려운 일이 생기면 함께 고민하고 함께 해결한다. 일이 잘되면 같이 즐거워하고, 잘 안되면 서로 감싸고 위안해 준다. 이것은 누군가에게 배운 것이 아니다. 누구나 원하는 당연한 것이다. 같은 공간에서 일하는 사람끼리 매일 경쟁한다는 것은 가당치도 않은 소리다.

디자이너는 더욱 그렇다. 일의 특성상 디자이너는 혼자 일하는 경우가 거의 없다. 일을 의뢰받고 같이 고민한다. 시안이 마음에 안 들면 의견을 교환하고 수정해 나간다. 갈등이 생기면 타협한다. 다른 회사 혹은 팀과 경쟁을 하는 경우라도 대부분의 시간은 동료들끼리 머리를 맞댄다. 어려움이 닥쳤을 때 머리를 맞대는 인디언 아이들의 태도는 어려움이 닥쳤을 때 우리들이 살아가는 태도와 유사하다.

생존경쟁과 상호부조

다윈은 자연에서 생존하기 위해서는 진화해야 하며 생존경쟁은 진화의 추동력이 된다고 말한다. 살아남은 종은 더 진화된 것이고 생존경쟁에서 이긴 것이다. 이것은 자본주의 사회에서 부동의 가설이 되었다. 현대는 자본주의 사회이다. 나아가 신자유주의 사회이다. 성적으로 줄을 세우고, 서점에는 자기 계발서가 즐비하다. 미디어는

영웅과 패자를 동시에 다루며 우리에게 경쟁에서 승리해 영웅이 될 것을 강요한다. 우리는 경쟁하고 있다는 강박관념을 가지며 산다.

그러나 실제 생활 속에서는 서로 의지하고 돕는 **상호부조적** 측면 강하다. 아나키즘의 사상적 모태가 되었던 크로포트킨의 상호부조론을 보면 지구상에 존재하는 대부분의 동물들은 같은 종의 경우 생존경쟁보다는 상호부조적 특성이 훨씬 강하다고 말한다. 또, 크로포트킨은 다윈의 생존경쟁을 잘못 이해하고 있다고 주장한다. 다윈이 말한 경쟁은 누군가를 이기는 것이 아닌 주변과 더 잘 적응하기 위한 노력을 의미한다는 것이다.

PYOTR ALEKSEEVICH KROPOTKIN, 1842~1921

즉, **공존**을 위한 노력이다. 잘 진화된 생물 종이라도 멸종된 사례가 많으며, 서로 강하게 의지하는 종만이 결국 살아남는다고 강조한다. 인류도 이런 상호부조적인 측면이 강했다. 크로포트킨은 고대에는 가장 부유한 사람이 가장 가난한 사람을 도울 의무를 가지고 있었다고 한다. 이런 룰은 강하게 적용되었다. 고대에 굶어 죽은 사람은 없었다. 현재 집단생활을 하는 동물 중 굶어 죽도록 내버려 두는 동물은 인간이 유일하다고 말한다. 윤리, 도덕은 누가 만들고 가르쳐 준 것이 아니다. 원시시대부터 인류가 공존하기 위한 상호부조의 습성이 몸에 밴 것이다.

이 사회의 고질적인 문제점으로 지적되는 혈연, 학연, 지연에 대한 입장을 조금 다르게 생각할 수도 있다. 6단계를 거치면 서로가 모두 연결된다는 연구 결과가 있다. 어떤 사람이 6단계를 거치면 지

구상의 어떤 사람과도 연결된다. 이 연구는 우리가 서로 가까운 존재라는 것을 반증한다. 사실 혈연, 학연, 지연은 우리 사이를 더욱 끈끈히 연결해 주는 고리이다.

현대는 다양한 과학의 발전으로 공간과 언어, 국가와 민족을 넘어 무척 가까워졌다. 게다가 온라인 인프라를 기반으로 SNS 등의 온라인 소통이 전방위적으로 확대되면서 인류는 더욱 가깝게 연결되고 있다. 이렇게 인간이 모두 가깝게 연결되어 있다고 생각하면, 생존경쟁이란 단어가 끼어들 틈이 없다.

인류의 위대한 성인들의 가르침은 대부분 행복한 공존으로 귀결된다. 우리는 인류의 스승들을 존경하면서도 그분들의 말씀을 현실과 다른 이상으로 여긴다. 위대한 가르침을 지식으로써만 언급할 뿐 그분들이 제시하는 길을 따르려고 노력하지 않는다.

디자인과 디자이너

최근의 디자인은 의미가 너무 확대되어, 간단한 정의가 불가능하다. 전문적인 영역을 넘어 전방위적으로 디자인이 거론된다. 산업에서는 경쟁력의 수단으로, 사회에서는 창조적 시스템으로, 때론 개인의 미적 취향을 대변하기도 한다. 국가 경쟁력 차원에서 디자인을 언급하기도 한다. 누구든 디자인의 중요성에 대해 모두 공감한다. 이렇듯 현대사회는 디자인을 강조하지만 정작 그곳에 디자이너는 **없**

다. 디자인의 의미적 성장에 따른 과실^{果實}을 디자이너들은 전혀 누리지 못하고 있다. 디자이너에 대한 사회적 인식과 노동의 질은 전혀 달라지지 않았다. 디자인의 의미가 확장될수록 디자이너들은 점점 디자인에서 소외되고 있다.

산업의 첨병으로서 디자이너의 여건은 훨씬 좋아졌다고 말할 수도 있다. 대기업 디자인실의 위상과 규모는 엄청나게 성장했고 몇몇 디자이너는 스타의 반열에 올랐다. 많은 디자이너가 억대 연봉을 받기도 한다. 하지만 대부분의 디자이너들의 노동은 여전히 고되고, 근무 여건이 열악해진 곳도 많다. 디자이너 사회의 양극화도 심각해지고 있다. 미디어는 몇몇 디자이너를 집중적으로 조명한다. 미디어가 집중한 디자이너는 **영웅**이 된다. 조금 식상해지면 미디어는 제2의 영웅을 찾는다. 미디어가 추대한 영웅 디자이너가 곧 그 시대의 디자인을 대변한다. 그리고 우리들은 미디어에 노출된 몇몇 영웅을 통해 디자이너를 인식한다.

이런 미디어의 접근은 일반적이다. 역사와 미디어는 영웅주의적 접근을 좋아한다. 영웅을 만들어 놓고 그들처럼 되라고 강요하는 것이다. 하지만 모두가 영웅이 될 수는 없다. 영웅은 주변 상황이 만들어 주는 것인데 주변 상황을 살피기보다는 영웅의 모험심과 성공기만을 주목할 뿐이다. 문제는 이 사회가 영웅을 통해 디자이너를 인식하듯이 예비 디자이너들 또한 영웅을 바라보면서 꿈꾼다는 사실이다. 한 방 터뜨려 영웅(스타) 디자이너가 되길 꿈꾸는 것이다.

과거에는 사회에 적응하지 못한 사람을 **불행한 사람**[^Unfortunate]이라고 말했지만 현대는 그런 사람을 **패배자**[^Loser]라고 말한다. 알랭 드 보통은 한 강연에서 우리 사회에서 가장 불행한 모임이 동창회라고 말했다. 동창회는 같이 공부했고 같은 기회를 가졌던 사람들의 모임이기에 서로를 더욱 의식하게 된다. 동창회에서 가장 성공한 한 사람을 뺀 나머지는 모두 패배자가 된다. 유독 동창회에서는 친구의 성공이 기쁘지 않다. 그는 동창회에 절대 가지 말라고 당부한다. 모든 것을 시기와 질투, 그리고 경쟁으로 보면 우리 삶과 노동은 정말 참담해진다. 성공하지 못한 자, 영웅이 못된 디자이너는 패배자가 된다. 디자이너의 역할과 책임, 근무 여건 따위는 중요하지 않다. 승자와 패자만 있을 뿐이다.

디자이너들의 양극화 문제는 접어 두더라도 디자인 현장에서 디자이너 역시 패배자이다. 현실에서 디자이너의 자존감 문제가 절실하다. 제대로 된 역할을 부여받지 못한다. 디자이너를 **기술, 이미지, 컴퓨터**라는 한계에 가두기 때문이다. 사람들은 디자이너에게 창조적으로 문제를 해결할 것을 요구하지 않는다. 디자이너의 생각을 형태와 표현에 한정시킨다. 심지어 누구나 컴퓨터를 배우면 디자인쯤은 쉽게 할 수 있다고 생각하기도 한다. 디자인 방향은 다른 사람이 생각하고 디자이너는 그냥 표현만 하면 되는 것이다.

물론 디자이너는 **표현**을 하는 사람이다. 표현을 하기 위해서는 일의 기획 단계부터 따지고 들어가야 한다. 하지만 디자이너가

기획에 관여하는 것은 쉽지 않다. 사회는 디자이너에게 한정된 역할을 부여하고 그 안에 수많은 디자이너들을 밀어 넣고 생존경쟁을 붙인다. 경쟁에서 이긴 사람은 영웅이 되고 실패한 이는 패배자가 된다. 영웅이 된 디자이너는 상으로 기획할 수 있는 자격과 근본적인 방향을 함께 고민할 수 있는 권리를 부여받는다. 이러한 장면은 디자이너들이 한정된 역할에서 벗어나려면 먼저 영웅이 되어야 함을 암시한다. 대부분의 예비 디자이너들은 직간접적으로 이 상황을 목격한다. 이를 목격한 디자이너는 이런 현실에 갇힐 수밖에 없다.

살아남기 위해 공모전을 하거나 해외 경험, 인턴 등 온갖 스펙을 쌓지만, 모두가 그렇게 하기 때문에 경쟁은 더욱 심화된다. 이런 식의 생존경쟁은 이 상태를 고착시킬 뿐이다. 안타깝게도 생존경쟁이 아닌 디자이너의 존재에 대한 고민할 여유와 기회가 주어지지 않는다. 디자이너의 양극화를 완화하고 심각하게 괴리된 디자인과 디자이너의 관계를 회복하기 위한 대안이 시급하다.

개인의 성공에서 모두의 성공으로

앞에서 언급했듯이 학교와 현실은 너무나 다르다. 또 디자인과 디자이너의 현실도 너무나 다르다. 이 글은 이 사회에는 전혀 경쟁이 없어야 하니 경쟁을 하지 말라고 주장하는 것이 아니다. 그렇다고 이상적인 유토피아를 주장하는 것도 아니다. 균형을 찾자는 것이다.

우선, 디자이너들은 생각과 태도를 바꿔야 한다.

디자이너들은 자신들을 너무 몰라준다고 불평만 늘어놓을 뿐, 왜 그렇게 되었는지 스스로 따져 묻지 않는다. 학교를 졸업한 이후로 모든 공부가 끝났다고 여긴다. 스스로 공부하는 법을 잊어버렸다. 본래 진짜 공부는 현실에서 사람들과 부딪치면서 시작되는 것이다. 공부는 지식이 아닌 현명한 디자인을 하기 위한 지혜를 쌓는 것이다. 주변을 한번 돌아보자. 주변에 경쟁자가 있는가? 옆에 일하는 동료가 경쟁자인가? 친구가 경쟁자인가? 사용자가 경쟁자인가? 같이 일하는 편집자, 엔지니어 등 디자인에 관련하여 같이 일하는 사람들을 한번 떠올려 보자. 그들이 과연 경쟁자인가? 경쟁자는 도대체 어디에 있는가? 관련 업계의 종사자들, 얼굴도 모르는 거리의 사람들이 경쟁자인가? 물론 어떤 상황에 있어서는 경쟁자들이 있을 수도 있다. 하지만 우리 스스로 위에 나열한 모든 사람들을 막연하게 경쟁자로 인식하고 있는 것은 아닌지 묻지 않을 수 없다. 현실 속에서 이들은 경쟁자가 아닌 나의 동료다. 친구이자 선배이자 후배이다. 비슷한 길을, 비슷한 삶을 살면서 서로 의지하는 사람들이다. 단지 우리는 이들을 경쟁자로 생각하도록 강요받았을 뿐이다. 생각을 바꿔야 한다. 이긴다는 생각보다는 같이한다는 생각으로, 개인의 성공보다는 모두의 성공 쪽으로 목표를 바꿔야 한다. 그리고 태도를 바꿔야 한다.

경쟁을 의식하지 않고 함께 만들어 가는 **공동 작업**, 이것은 디

자인의 아버지라 불리는 윌리엄 모리스가 꿈꾸던 예술가의 세상이
다. 그는 그것이 바로 예술의 본질이라고 주장했다. 또 디자인 교육
을 촉발시킨 발터 그로피우스는 바우하우스의 건립을 통해 귀족 미
술과 민중 공예의 화해를 모색하며, 예술의 민주화와 생활화를 꿈
꾸었다. 이 과정에서 디자인이 탄생되었다. 디자인의 이상은 영웅이
되거나 돈을 많이 벌거나 안정된 직장을 갖는 개인의 꿈이 아닌 좋
은 세상을 만드는 모두를 위한 꿈이었다. 디자인의 이상은 같이 일
하는 즐거움에서 서로의 존재를 인식하고 자존감을 찾는 것이어야
한다. 디자이너의 성공은 생존경쟁에 의한 개인의 성공이 아닌 상
호부조를 통한 **모두의** 성공이어야 한다.

다시 학교 이야기로 돌아오면 지금 우리의 학교는 친구를 의
식하고, 의심한다. 이기기 위해 몰래 공부하고 앞서기 위해 노력한
다. 인격보다는 성적으로 칭찬받고 성적이 좋은 학생은 자신이 우
월하다고 생각한다. 그리고 더 나은 삶을 살아가리라 기대한다. 하
지만 현실은 전혀 다르다. 우리는 선생님보다 친구들과 훨씬 더 많
은 시간을 보냈고, 사회에서는 경쟁자보다 동료들과 훨씬 많은 시
간을 보낸다. 학교와 미디어가 강조한다고 해서 세상의 모든 것이
경쟁으로 도배되지 않는다. 실제로는 성적보다 인격이 훌륭한 사람
이 성공할 확률이 더 높다.

사람 됨됨이에 따라 많은 것이 좌우되는 세상이다. 대인 관계
가 중요하다는 것은 누구나 인정하는 사실이다. 실력과 함께 인격

도 우리 삶의 커다란 지표이다. 디자이너들은 이런 현실을 똑바로 알고 다시 디자인 자체, 사회에서의 디자이너의 역할과 책임, 일하는 자세와 태도를 고민해 보아야 한다.

먼저 다가서면 상대는 마음을 연다. 주변에 귀를 기울이고 자신에 대한 비평을 고마워하고, 자신을 돌아보는 계기로 삼아야 한다. 스스로 문제가 있다고 생각할 때는 반성하고 도움을 요청해야 한다. 디자이너가 먼저 다가서면 이 사회는 디자이너에게 마음을 열 것이다. 상대의 마음이 열릴 때까지 다가서는 노력은 계속되어야 한다. 이것은 디자이너 집단 이전에 디자이너라는 개인의 실천에서부터 시작되어야 한다. 시장에서 많이 팔기만을 고민하기보다 이 시대에 진정한 디자인이 무엇인지 앞장서서 고민해야 한다. 사회가 고민하는 것도 같이 공유하고, 그들과 함께 호흡하려 노력해야 한다. 디자인에 있어서도 이미지와 함께 논리를 강화하고 내용에 맞는 스타일을 표현하기 위해 노력해야 한다. 다양한 분야에 관심을 두고 타 분야와 다른 사람들의 고민을 이해하려 노력해야 한다. **디자인을 둘러싼 세상**을 알려는 노력은 디자이너가 세상 속에서 어떤 존재인지 인식하는 노력이다. 인디언 아이들처럼 함께 머리를 맞대고 고민하는 태도를 가져야 한다. 앞으로 이 사회에서 디자이너가 어떻게 자리매김될지는 아직 모른다. 미래 디자이너들의 현실은 현재 디자이너들의 몫이다. 지금 당장의 디자이너들의 태도가 그들 스스로의 미래를 결정한다.

이 글은 '디자인을 잘하는 것은 무엇인가?'라는 명제로 시작되었다. 필자는 방법적인 문제는 단 한 글자도 거론하지 않았다. 방법은 이차적인 문제이다. 디자이너 태도의 중요성을 강조했다. 디자이너들의 태도가 바뀌는 것이 가장 시급한 일이고, 이것이 곧 디자인을 진정 **잘하는** 것이라고 생각하기 때문이다. 윌리엄 모리스의 소설 『에코토피아 뉴스』의 마지막 문장을 이 글의 마지막 문장으로 인용한다.

그래, 정말 그렇다! 내가 본 대로 다른 사람들도 볼 수 있다면, 그것은 하나의 꿈이라기보다 오히려 하나의 **비전**이라고 말할 수 있으리라.

디자인 저작권

회사에 중요한 디자인 프로젝트가 있었다. 좋은 결과를 내고 싶은 마음에 그 분야의 믿을 만한 디자이너를 찾았다. 다행히 그분도 관심을 가졌다. 그분이라면 충분히 좋은 성과가 나올 것이란 생각에 무척 고무되었다. 그러나 우리 삶이 늘 그렇듯이 생각처럼 순조롭게 진행되지 않았다. 업체 선정, 비용과 기간 등 여러 가지 넘어야 하는 선결 과제가 있었다. 그래도 일이 잘 진행되어 계약 성사를 눈앞에 두었다. 하지만 마지막 복병에 의해 결국 계약은 좌절되었는데, 그 복병이 바로 저작권이었다.

계약 파기의 원인은 결과물로 나올 디자인의 저작권을 누가 갖느냐의 문제였다. 디자이너는, 저작권은 만든 디자이너에게 있다고 주장했다. 회사의 입장은 정반대였다. 디자이너에게 저작권 양도를 요구했다. 결국 두 의견은 좁혀지지 못하고 계약은 파기되었다. 프로젝트를 발제하고 이끌었던 당사자로서 안타까웠다. 어쩔 수 없이 다른 디자이너를 찾았고 회사는 모든 저작권을 양도받았다.

이 과정에서 사실 디자인 분야 전체를 위해 저작권을 지키려고 자신의 이익을 포기한, 기존의 디자이너를 마음속으로 응원했다. 자신의 이익을 위해 저작권을 포기한, 새로운 디자이너가 원망스럽기까지 하였다. 필자 또한 디자이너로서 회사의 이익 때문에 목소리를 제대로 내지 못한 스스로를 자책했다. 그 후 필자는 디자인 저

작권 문제에 대해 관심을 갖게 되었다. '디자인 저작권은 만든 사람의 것인가 아니면 의뢰하는 사람의 것인가'의 문제에서 옳고 그름에 대한 딜레마에 빠졌다. 그리고 자연스럽게 '디자인에서 비용은 무엇을 위한 것인가' 하는 문제도 함께 고민의 대상이 되었다.

저작권은 창작과 동시에 발생하며 아무런 절차나 방식을 요구하지 않는다. 이를 **무방식주의**라고 한다. 이 점이 등록 출원을 해야 권리가 발생하는 특허, 디자인, 상표 등 산업재산권과 다른 점이다.

위 내용은 문화체육관광부에 명시된 저작권 내용이다. 사실 이 문제는 법적으로 결론이 나 있다. 현행 저작권법에 의하면 저작권은 만든 사람에게 자동으로 돌아간다. 이것은 미술, 음악, 디자인 등 모든 창작물에 적용된다. 미술품을 예로 들어 보자. 작가가 그림을 그렸다. 그럼 자동으로 작가에게 그림의 저작권이 돌아간다. 작가는 그림을 전시했고 어떤 사람이 그림을 샀다. 그림을 산 사람은 당연히 감상의 용도로 그림을 산 것이다. 비용을 지불하여 그림의 소유권과 사용권을 얻은 것이다. 저작권은 여전히 작가에게 있다. 즉, 저작권은 사고팔 수 있는 권리가 아니다. 그런데 만약 미술품을 산 사람이 그 그림이 맘에 들지 않는다고 부분적으로 고쳐서 다시 판다면? 그럼 상황이 복잡해진다. 그림의 저작권이 만든 사람에게 있기 때문이다. 사용권과 소유권을 가진 사람이 그림에 마음대로 손을

대면 저작권을 가진 작가가 그림을 훼손한 사람에게 소송을 걸 수도 있다. 저작권을 침해당했기 때문이다. 즉, 피카소가 밀레의 그림을 사서 덧칠해 그림을 되파는 꼴이다. 이런 말도 안 되는 경우는 거의 없다. 음악과 문학의 경우도 마찬가지다. 만약 누군가가 음반을 사서 살짝 가사만 바꿔 자기 노래인 것처럼 다시 녹음해 되판다면 저작권 침해가 된다. 그래서 미술품 등의 예술품의 저작권은 그런대로 잘 유지된다. 디자인도 창작물로서 저작권 보호를 받는다. 하지만 디자인의 경우는 타 분야의 예술품처럼 깔끔하지 않다. 디자인을 구입한 사람이 디자인을 마음대로 바꿔 되팔거나 활용하는 경우가 많기 때문이다. 예를 들어 DIY형 디자인이 그렇다. 오래 입은 옷을 리폼하여 팔기도 한다. 리폼을 할 때 기존에 옷을 디자인한 디자이너에게 연락하거나 회사의 의견을 구하지 않는다. 내 손에 들어온 이상 마음대로 해도 묵인된다. 게다가 그런 **디자인 테러**를 위해 적지 않은 주변 산업이 존재한다. 때론 유명 디자인이 하나 나오면 그를 마구 모방하여 상업적 용도로 활용한다. 이런 경우 특허법으로는 보호가 되지만 특허를 받지 못한 경우 저작권만으로 따지기 애매한 경우가 많다. 또, 어떤 전문가에게 디자인을 의뢰한 후 시간이 지나 다시 그 디자인을 다른 전문가에게 수정 의뢰한 경우, 이는 엄연히 저작권 침해에 해당하지만 암묵적으로 용인된다.

디자인은 산업과 고도로 연계되어 있기에 이 외에도 저작권 침해의 경우의 수는 수없이 존재한다. 디자인은 대량생산을 전제하

는 경우가 많기 때문에 다른 예술품처럼 저작권 적용에 엄격하기 힘들다(물론 이런 경우를 대비해 엄격한 특허권이나 상표권이 존재하지만 이 글에서 특허권과 상표권은 논의 대상이 아니다). 나아가 만든 사람이 자동으로 저작권을 갖는다는 조항은 회사에 속한 디자이너에게 더 복잡한 문제가 된다. 예전에 '디자인읽기' 게시판에 어느 디자이너가 회사에서 프로젝트로 진행한 디자인을 포트폴리오에 넣지 못해서 고충을 겪었던 경험을 기재한 적이 있다. 회사에 속한 디자이너가 회사의 일로서 디자인을 한다면 그 저작권은 누구의 것일까? 그 저작권은 당연히 만든 사람에게 있다. 그렇다면 사장님들에게 '당신이 고용한 사람들이 만든 모든 창작물의 저작권을 그들에게 주나요?' 묻는다면 그들은 뭐라고 답할까. 돌아오는 대답은 당연히 '제정신이냐'일 것이다. 이런 경우까지 고려하면 디자인 저작권은 더욱 혼란스럽다. 그래서 여기에 관련된 저작권 조항을 찾아보았다.

일반적으로 도급계약에 따라 수급인(의뢰받은 자)이 완성한 결과물의 소유권은 도급인(의뢰한 자)에게 원시적으로 귀속된다. 그러나 그 결과물의 무체재산, 즉, 저작권 등은 특약이 없는 한 창작자의 원리에 입각하여 수급인에게 귀속한다. (중략) 따라서 용역 계약을 체결할 때에는 필요한 범위 안에서 저작권을 확보해 두어야 한다. 저작권을 확보하는 방법은 의외로 간단하다. 굳이

저작권 관련 계약서를 별도로 작성하여 약정할 필요는 없다. 용역 계약서 또는 도급계약서에서 저작권에 관한 한두 조항을 추가하는 것으로 족하다. 행정기관이나 공공기관, 기타 법인이나 단체 등(이하 법인 등이라 한다)에서 근로자가 업무적으로 작성한 저작물의 저작자가 누구인가를 가리는 문제이다. 일반적으로 근로자가 급여를 지급받는 대가로 법인 등에서 하는 업무의 결과물은 법인 등을 저작자로 본다. 이를 법률적으로는 업무상 저작물이라고 한다. 다만, 법인의 명의로 공표되는 업무상 저작물이라 할지라도 계약 또는 근무 규칙 등에 다른 정함이 있는 경우에는 저작자가 저작권자가 된다.

친절하게도 앞선 문제를 의식한 듯 공공연하게 저작권에 대한 계약 조건을 들먹인다. 마치 이 조항은 사장님들에게 '저작권은 창작자에 게 있으니 계약할 때 조심하라'는 경고문처럼 보인다.

그렇다. 필자가 이 글에서 다루고 싶은 문제도 용역 디자인에 서의 저작권 문제다. 사회구조 속에서 디자인 분야는 대부분 용역을 통해 산업화되어 있다. 그래서 디자인 저작권의 경우는 늘 논란의 여지가 있다. 앞선 경고문을 인지하고 있는 디자인 의뢰자는 계약을 통해 저작권을 강제로 빼앗기 때문에 창작자인 디자이너는 눈 뜨고 코 베이는 것이 현실이다. 디자이너는 비용을 지불하는 의뢰자에 비해 대부분 약자의 입장에 있기 때문이다.

용역을 통한 디자인 사례를 정리해 보자. 의뢰자 A는 디자이너 B에게 천만 원을 주고 디자인을 의뢰했다. B는 천만 원을 받고 디자인을 만들어 A에게 준다. 이 디자인의 저작권은 B에게 있다. 디자인을 의뢰한 A는 천만 원으로 디자인의 사용권을 갖게 된다. 그런데 A의 입장에서는 부당하다고 느낀다. A는 디자인이 필요해서 비용을 지불하고 디자이너인 B를 고용했다. 그리고 디자인 과정에서 A의 의도를 설명하고 디자이너인 B와 의견을 주고받는다. 즉, A도 디자인에 참여한 것이다. 그런데 자신의 비용과 참여는 무시되고 저작권은 전적으로 B에게 주어지는 셈이다. 마음의 섭섭함이 있지만 물적으로는 분명히 디자이너인 B가 작업한 결과물이다. 무방식주의 원칙에 의해 디자인 저작권은 B에게 있다.

결국, A는 디자인을 사용하지만 마음껏 활용하지는 못한다. 저작권은 B에게 있기 때문에 고치거나 되파는 등 다른 용도로 사용할 때는 B에게 허가를 요청해야 할지도 모른다. 그래서 디자인을 의뢰한 A는 우려의 싹을 자르기 위해 B와 계약시 '모든 저작권은 A에게 양도한다'라는 요지의 계약 조건을 강요한다. 디자이너인 B의 입장에서는 눈앞의 이익을 위해 알면서도 이 계약에 서명할 수밖에 없다. 결국 A는 B의 저작권을 포함한 모든 권리를 갖고 B는 몇 푼의 돈을 쥔 채 부당함을 느끼게 된다. 즉, 양쪽 모두 부당하다고 느꼈기 때문에 힘의 논리에 의해 저작권이 왔다 갔다 한 셈이다. 우리는 흔히 이것을 비아냥거리는 투로 **갑을논리**라고 한다. 디자이너는 비용

을 받는 입장이기에 늘 **을**이 된다. 이런 현실에서 디자인 산업의 관행이더라도 저작권을 포기한 디자이너는 저작권을 주장한 디자이너에 비해 도덕적으로 비난받을 여지가 있다. 이 디자이너는 디자인 분야 전체의 권리 보호를 위해 자신의 이익을 희생한 반면, 저작권을 포기한 디자이너는 디자인 분야 전체보다는 자신의 회사 이익을 먼저 생각했기 때문이다. 하지만 최근 생각이 바뀌었다.

　　필자는 현대사회에서의 디자인의 개념을 심각하게 고민하고 있다. 이 과정에서 디자인 행위와 디자인 비용에 대한 생각이 근본적으로 바뀌었다. 필자는 디자인의 가장 큰 특징을 **협업**으로 본다. 그러므로 디자인은 전적으로 디자이너의 산물이 아니다. 의뢰자에 의해 디자인이 디자이너에 맡겨졌더라도 협업으로 디자인이 만들어졌다면 저작권을 전적으로 디자이너가 가질 이유가 없다. 물론 디자이너가 스스로 어떤 생각을 하고 그것을 만들었다면 그것은 마땅히 디자이너에게 저작권이 있다. 디자인을 의뢰한 사람이 바로 자신이기 때문이다(이건 디자인 용역이 아니다. 이런 경우라면 디자인을 구워 먹든 끓여 먹든 누구도 뭐라고 할 이유가 없다). 그러나 협업의 경우 저작권은 좀 복잡해진다. 만든 사람이 저작권을 가졌다는 논리는 오퍼레이터나 대필 작가의 경우에 어떻게 적용될지 논란의 대상이 된다. 이런 경우는 영상에서 많이 일어난다. 영상의 경우 제작에 참여한 사람이 많기 때문에 보통은 비용을 댄 영상 제작자가 저작자가 된다. 물론 영상 안의 음악이나 미술, 일러스트, 사진

등은 따로 저작권이 주어지기도 한다. 또, 애매한 상황에서 저작자와 저작권자가 다를 수도 있다. 이 경우 계약을 통해 지분을 나누면 된다. 앞서 말했듯이 디자인의 경우에는 관행상 비용을 지불한 의뢰자가 저작권을 통째로 양도받는다.

상황에 따라 여러 경우가 있겠지만 아무리 저작권이 **무방식주의**를 채택한다고 하더라도 애초에 문제를 제기한 디자인 의뢰자도 디자인 저작권을 가질 권리가 있다는 점은 분명하다. 또한 디자인 과정에서 디자인을 의뢰한 사람이 자신의 의도에 맞게 디자인이 진행되도록 깊게 관여하고 참여하는 데다가 의뢰자는 디자이너를 고용했고 이미 비용까지 지불했다. 그리고 깐깐한 의뢰자를 만날 경우 디자이너는 단지 기술만 가지고 오퍼레이터로서 의뢰자의 목적만 수행해 주는 경우도 상당하다. 즉, 디자인 의뢰자의 의도에 의해 디자인이 시작되었고 지속적인 참여도 했기 때문에 디자인 의뢰자도 저작권을 주장할 충분한 이유가 있다. 디자인을 누가 만들었냐고 따지기 시작하면 골치 아프기 때문에 디자인 용역의 경우 디자인의 저작권 지분을 따지기 힘들게 된다. 그래서 비용에 의한 저작권 강탈이 일어난다. 디자인 용역은 이렇게 야생적인 힘의 논리가 지배한다.

필자는 디자인 용역에서 디자인 그 자체는 사고파는 대상이 될 수가 없다고 판단한다. 디자인 용역에 대한 거래는 디자인이 아닌 디자이너의 **노동력**을 사고파는 것이다. 디자인 비용은 디자인 목

적을 향한 노동력에 대한 비용이다. 디자인을 의뢰한 사람이 자신의 목적을 위해 노력한 디자이너의 값진 노동력에 대한 비용을 지불하는 것이다. 디자인은 공동의 노동과정에서 나온 결과물이다. 즉, 디자인 비용은 노동의 문제이지 저작권을 사고파는 문제가 아니다. 디자인 용역에서 나온 디자인은 저작권의 논란 대상이 되지 않는다. 디자인 용역의 경우 디자이너가 의뢰자에게 디자인 저작권을 양도하는 행위 자체가 우습다. 이미 서로 공동저작권을 가진 상태이기 때문이다. 디자인 용역에서만큼은 이 문제가 마치 디자인 분야의 엄청난 권리로 비춰질 필요는 없다. 때에 따라 의뢰자가 디자이너를 완전히 신뢰하여 디자인을 전적으로 맡긴 경우 디자이너가 저작권을 요구하는 역계약도 가능하다. 이런 경우는 디자이너가 상당한 경지에 이르러 사회로부터 존경받는 상황에서만 예외적으로 가능할 것이다. 디자인을 의뢰한 쪽에서 그 인지도를 활용하기 위해 흔쾌히 수용할 가능성도 있다.

쉽게 말해 디자이너가 백만 원을 받았다면 디자이너는 자신의 디자인을 백만 원에 판 것이 아니다. 의뢰받은 디자인을 수행한 노동의 비용을 받은 것이다. 그리고 디자인 의뢰자는 그 디자이너의 노동력의 가치를 백만 원으로 본 것이다. 물론 디자인 대상도 고려해 노동력의 가치를 환산한 것이다. 같은 노동력의 경우, 더 좋은 디자이너에게 의뢰하려면 당연히 그 비용은 올라간다. 디자인 대학을 막 졸업한 학생에게 지불한 디자인 비용이 백만 원이라면 베테랑

디자이너에게는 열 배를 지불해야 할 수도 있다. 혹은 디자인이 엄청 중요해서 베테랑 디자이너 백 명을 고용할 수도 있다. 그러면 디자인 의뢰인은 백 명 모두의 노동을 고려한 비용을 지급해야 한다. 이런 인식은 디자인 의뢰자나 디자이너 모두에게 부족하다. 대부분의 디자인에 관계된 비용이 디자인 대상으로 책정되는 것이 현실이다. 그래서 저작권과 디자인 비용이 연관된 것 같은 착시 현상을 일으킨다. 디자인이 필요하면 경험 있는 디자이너를 찾고 그 전문성을 인정해 비용을 지불하는 것이 당연한데 실제로 비용이 지불될 때에는 디자이너라는 존재보다 디자인 대상이 중요해진다. 디자이너의 가치보다 디자인 대상을 놓고 비용을 조율하여 디자이너를 선정하는 방식은 디자인 대상—저작권에 대한 인식이 반영된 것이다. 디자이너의 능력을 따지지 않고 낮은 디자인 비용에 의해 디자이너가 정해지는 것은 아름다움을 향한 디자인의 가치와 정신에 어긋난다.

합리성의 근거로 태동한 디자인이 산업화 과정에서 저작권과 비용으로 **밀당**을 하는 비합리적 디자인 시장 생태계를 형성하고 있다. 앞선 사례로 돌아가 정리해 보면, 처음 저작권을 이유로 계약을 파기한 디자이너는 현행법에 충실했던 것이다. 그는 디자인 분야를 위해 도덕적으로 옳은 판단을 했다. 두 번째로 저작권을 포기한 디자이너는 자신의 이익을 우선시했다. 하지만 협업이라는 디자인 개념에서 볼 때 그는 도덕적 비난을 받을 이유가 없다. 디자인의 속성

을 따른 것이기 때문이다. 그 디자이너는 자신의 노동력을 제공한 것이지 디자인 자체를 파는 것이 아니기 때문에 저작권을 포기해도 무방한 것이다. 그러므로 둘은 모두 옳은 행동을 했다고 생각한다.

따라서 비난의 화살은 두 디자이너가 아닌 허술한 디자인 저작권으로 향해야 한다. 이것은 디자인 분야 스스로의 문제이기도 하다. 공통으로 공유하는 디자인 개념이 없는 상태에서 내리는 디자인에 대한 자의적 해석이 애매모호한 이중적 잣대를 낳고 있기 때문이다. 미술품과 디자인이 엄연히 다름에도 불구하고 같은 범주에서 이야기되고 있다는 것도 문제가 된다. 이러한 상황은 디자인과 미술을 본질적으로 구분하지 못함에서 기인한다. 이 또한 디자인 분야가 스스로 자신의 영역을 구분짓지 못하고 스스로의 정체성을 갖지 못함에서이다. 스스로 디자인 정체성을 규정하지 못해 **역으로** 정체성을 규정받게 된 셈이다.

디자인에 대한 저작권 문제는 FTA나 다른 여러 요인으로 인해 앞으로 계속 제기될 문제이므로 단순히 그냥 부당하다고 생각하는 계약서에 사인을 하고 나서 삐죽거리는 태도로는 곤란하다. 디자인 분야의 정치력을 발휘해 유리한 저작권법을 만들거나, 디자인에 대한 본질적 특징을 근거로 디자인의 권리를 요구하거나, 아니면 필자가 제시한 노동력의 문제로 대체하거나 하는 등의 근본적 논의가 있어야 할 것이다. 제발 디자인 저작권이 깔끔하게 정리되어 서로 맘 상하는 일이 생기지 않았으면 좋겠다.

이

지

원

쓴소리

시크하고 **쿨**한 사람이 인기를 끈다는 말이 나돕니다만, 애석하게도 저는 직설적이고 열정적인 사람인지라 유행에 맞춰 호감 가게 말하기는 애당초 글러먹은 것 같습니다. '무심한 듯 시크하다'라는 말에 대해 얘기해 보도록 하죠. 유행어는 시류를 반영합니다. 요즘 사람들은 자신을 둘러싼 사회와 환경, 심지어 자기 자신에게까지 적당히 거리를 두고 대충 모른 척할 줄 알아야 멋쟁이로 쳐줍니다. 반면 깊이 파고들며 진지하게 물어보는 사람은 촌스럽다고 여기곤 하죠. 한 가지 예를 들어 보겠습니다. 미국 생활을 하다 오랜만에 한국을 방문한 저의 눈을 반긴 것은 대전시 교육감 선거 포스터였습니다. 고층 건물 벽면을 반 정도 뒤덮은 울트라메가 사이즈 포스터들은 압도적인 그래픽이 흥미로웠습니다. 한국의 시각 문화로부터 잠시 자유로웠던 저에게 그것은 정말이지 신선한 관찰 거리였죠. 하지만 직업적 공상은 이내 물러가고 '대전시 교육감으로 적당한 사람은 누구인가'라는 실질적인 의문이 떠올랐습니다. 아버지께 여쭤 봤더니 '그건 **아무도** 모른다'라고 말씀하시더군요. 사람들은 교육감 후보에 대해 전혀 아는 바가 없습니다. 저는 그제서야 왜 어마어마한 포스터들이 나붙어야 했는지 그 이유를 알게 됐습니다. 투표권을 가진 사람들, 특히 학부모들에게 대전시 교육감 선거는 **인기투표**와 다를 바 없는 행사입니다. 교육 관계자에게 이름 한번 들어 봤거나, 조금

이라도 낯익은 사람을 찍는 거죠. 후보들의 경력과 공약을 열심히 들여다보는 사람은 모자란 사람 취급받습니다. 경력은 갖다 붙이기 나름이고 공약은 휴지 조각일 것이란 생각이 지배적입니다. 더구나 아무도 교육감이 바뀌어서 어떤 개선이 이뤄지리라 기대하지 않습니다. 결국 남는 건 시니컬한 농담뿐입니다.

이런 얘기가 디자인과 무슨 상관이 있을까요? 범위를 좁혀서 말해 보죠. 요즘 한국 디자이너는 시크할 대로 시크합니다. 자신이 매일같이 하는 일에 적당히 무심한 채로 오직 생계만을 위해 일하며 주변 상황이 어떻게 흘러가는지 눈치만 살핍니다.

디자인 사회가 우러러보는 롤모델은 어떤 모습입니까. 외국에서 유학하고, 서울에 있는 대학에서 교수하면서, 작지만 진보적인 갤러리에서 알쏭달쏭한 전시회를 해야 한국 그래픽디자인 사회에서 잘나가는 축에 낍니다. 오해하지 마세요. 저는 그런 활동을 하는 분들을 비난하는 게 아닙니다. 문제는 유학—교수—전시회로 이어지는 경력을 이상적인 커리어로 인식하는 분위기에서 디자이너와 학생의 주요 관심이 언제나 디자인의 외적인 사항에만 쏠린다는 데 있습니다. 유학 다녀온 사람들이 디자인 잘한다니까 자신도 유학을 가야 하는 건 아닌지 걱정하고, 교수님들의 전시회를 보며 왠지 이상적인 디자인은 별천지에 있는 것이 아닌지 하며 뜬구름 잡습니다. 그러다 보면 디자인에 몰입할 수 없습니다. 누구는 전시회하고 유명해졌는데 나는 왜 여기서 전단지나 만들고 있나 하는 생각이

드는 게 전혀 이상하지 않습니다. 유명하고 인기 있는 디자이너가 되고 싶은 바람, 그리고 그 바람과는 영 다른 방향으로 나가는 자신의 진로에 대해 생각하며 있지도 않은 한계를 느끼고 다 부질없다고 생각합니다. 디자인을 중요하게 여기지 않습니다. 디자인에 대해 논하는 것은 공허하다고 생각합니다. 책 열심히 읽어 봐야 나랑 아무 상관없는 딴 나라 얘기죠. 없는 시간 쪼개서 강연회나 워크숍에 나가 보면 재미는 있지만 실무에선 먹히지 않는 실험적인 논의뿐입니다. 디자인 블로그에는 온통 현학적인 내용만 올라오죠. 동인지는 고상하고 배부른 소리를 내뱉습니다. 내가 바라는 건 다른 사람들 몫이고, 남겨진 건 수당 없는 밤샘 작업뿐입니다. 디자인을 열정적으로 대할 만한 동기가 없어요. 물론 모두가 그렇다는 건 아닙니다. 우리들 중 단지 99퍼센트만이 그럴 뿐입니다. **좋은 디자인**을 하기 위해서. 디자이너에게 디자인은 수단이 아닌 목적입니다. 만약 당신이 돈을 벌기 위해, 대기업에 취직하기 위해, 클라이언트의 소득 증대를 위해 디자인을 한다고 생각했다면 번지수가 완전히 틀렸습니다. 다른 일을 찾으세요. 디자인 계속 해봐야 시간 낭비일 뿐입니다. 디자인을 목적으로 여긴다면, 즉 '좋은 디자인을 하고 싶어서'라고 생각했다면 일단 여행을 떠날 준비가 된 셈입니다.

여행을 떠나기로 한 당신은 어디로 향해야 할지에 대해 생각하게 될 겁니다. 무엇이 좋은 디자인이며 어떻게 하면 그런 디자인을 할 수 있을까? 아무도 당신에게 해답을 주지 않습니다. 아니, 각

자가 서로 다른 곳으로 달려야 한다고 말하는 편이 더 적절하겠네요. **좋은 디자인**이란 어떤 것일까요? 누가 속 시원히 알려 주면 좋겠지만, 슬프게도 정답은 없습니다. 각자의 가치가 다르고, 세상을 바라보는 눈이 다르기 때문입니다. 한쪽의 가치관을 다른 이들에게 강요함으로써 생기는 부작용이 우리 사회 곳곳에서 눈에 띄죠. 디자인도 마찬가집니다. 백 년, 오십 년 전에 미국과 유럽을 주름잡던 디자이너들의 사상이 나에게는 적용되지 않습니다. 남들은 좋아 죽는 스테판 사그마이스터의 작품이 나에게는 쓰레기일 수도 있고,

STEFAN SAGMEISTER, 1962-

모두가 열광하는 네덜란드 디자인에 시큰둥할 수도 있어요. 트렌드는 남들이 하는 얘기일 뿐입니다. 그게 나의 길일 수는 없습니다. 디자이너와 디자인 학생들이 빠지기 쉬운 함정 중 하나가 바로 유명한 디자인은 무조건 좋은 디자인이고 그것을 따르면 내 디자인도 좋아질 수 있다는 착각입니다. **대세**라는 말이 있죠. 우리는 아닌 척하면서 은근히 대세를 따르려는 버릇이 있습니다. 불안해서 그렇습니다. 내심 아니라고 생각은 하지만 남들이 다 그렇다고 하니까 동조해야만 할 것 같죠. 주관이 없는 겁니다. 내가 정말로 뭘 하고 싶은지에 대해 진지하게 생각할 기회가 없었기 때문에 다른 사람들 말에 쉽게 휩쓸립니다. 감히 단언컨대, 디자이너는 트렌드에 민감해야 하고 유행의 선두에 서야 한다는 말은 몽땅 헛소립니다. 그런 사기꾼의 말에 미련을 두지 마세요. 나 자신을 찾지 못한 상태에서 유행은 독약입니다. 정처 없이 떠도는 배는 태풍이 오면 여기저기 휩

쏠리다가 부서지고 맙니다. 그러나 항구에 닻을 내리고 있는 배는 웬만한 파도에 쏠려 가지 않습니다.

챌리스트 장한나 씨가 한 예능 프로그램에 출연해서 이런 얘기를 하더군요. '성인이 되었으면 자신의 능력을 사회에 환원해야 한다'. 이 말을 곰곰이 생각해 봅시다. 사회에 뭔가를 **환원**한다는 것은 반드시 자선단체에 성금을 전달하는 것만을 의미하지 않습니다. 사회 구성원으로서 가장 기본적인 환원은 자신의 일을 제대로 수행하는 것입니다. 정치인은 정치를 잘하고, 군인은 나라를 잘 지키고, 디자이너는 디자인을 제대로 한다면 이 사회가 잘 돌아가겠죠. 배운 사람으로서 역할을 온전히 수행하는 것 외에는 그 어떤 다른 선행도 부수적인 것입니다. 그런데 우리는 어떻습니까. 제대로 된 디자인을 하려고 노력합니까? 아니, 좋은 디자인이 무엇인지에 대해 관심이나 있습니까? 무엇이 좋은 디자인일지에 대해 깊이 생각하지 않는 디자이너는 자신이 뭘 하는지 모르는 사람입니다. 낭떠러지를 향해 질주하는 폭주 기관차이고, 나침반 없는 사막의 여행자입니다.

요즘에는 많은 디자이너가 기업에 연관된 활동을 위주로 살아갑니다. 쉽게 말해 기업의 지갑을 배 불려 주는 일을 하는 거죠. 마찬가지로 기업도 디자인을 수익 증대 수단, 딱 그 정도로만 인식합니다. 기업이 그토록 애절하게 외치는 고객 만족, 사용자의 편의 따위는 모두 제품과 서비스를 팔기 위한 수단입니다. 부정하고 싶지만 현실입니다. 디자이너가 기업의 상업적 가치를 전지전능하신 클

라이언트님의 고귀하신 뜻으로 모시는 상황에서 디자인은 돈을 벌어다 주는 도구 이상이 될 수 없습니다. 사업가가 디자인을 효율적인 선전 수단으로 인식한 때는 1900년대 중반 미국의 기업들이 유럽의 아방가르드 예술에 주목하기 시작한 시점입니다. 당시 현대주의 예술을 비즈니스에 도입하고자 노력했던 미국의 사업가 어니스트 엘모 컬킨스가 제품을 더 많이 팔기 위해 예술을 전략적으로 이용해야 한다고 보고, **소비의 공학**, **의도적 노후화**, **스타일로 치장한 제품**과 같은 마케팅 수단을 주창했습니다.

EARNEST ELMO CALKINS, 1868~1964

광고에 사용되는 이미지와 디자인을 선택하는 기준은 경우에 따라 다양하다. 이미지와 디자인은 내부를 보여 주는 단면도여서는 곤란하다. 광고는 커피에 얹은 거품과 같은 것이어야 한다. 예술을 약게 활용한다면 추하고 멍청하고 진부한 내부를 능히 감출 수 있다.●

컬킨스의 방법론은 2010년을 사는 우리에게 전혀 낯설지 않습니다. 아니, 차라리 75년 전 미국의 사업가가 했던 말이 지금 한국에서 그대로 재현되고 있다고 해도 과언이 아니겠네요. 디자이너는 예술과

● 어니스트 엘모 컬킨스, 「미국의 광고 예술」, 「그래픽디자인 들여다보기3」, 이지현 옮김(서울: 비즈앤비즈, 2010).

디자인을 본질로부터 분리한 채 단지 새로운 스타일로 치장하는 데 사용해서 사람들이 불필요한 제품과 서비스를 구매하게끔 하는 일을 끊임없이 반복합니다. 저는 요즘 온갖 미디어에서 외쳐 대는 **트렌드**란 말을 들을 때마다 역겨움을 느낍니다. 자본주의 사회에서 트렌드, 유행은 이미 오래전에 자연스러운 형성 과정을 잃었습니다. 요즘 사람들이 말하는 트렌드란 것은 기업이 어떻게든지 물건과 서비스를 팔아먹기 위해 대규모 자본과 물량 공세를 펼쳐 조작해 낸 흐름입니다. 이렇게 날조된 이미지를 마치 우상인 양 받들고 이를 따라잡네, 앞서 가네 하며 애쓰는 모습은 웃기다 못해 처량하기까지 합니다. 요즘 기업의 활동에는 장사의 원칙만 있을 뿐 디자인의 철학은 없습니다. 기업에 고용된 디자이너는 유행을 순환시키는 데 필요한 이미지를 찍어 내면서 그것이 사실은 고객을 위한 것이라고, 사용자를 위한 것이라고 위로하며 살아갑니다. **눈 가리고 아웅** 하는 격이죠. 도대체 우리가 만드는 말끔한 제품 로고와 현란한 TV 광고, 포장지, 웹사이트의 어떤 부분이 사용자를 위한 것입니까. 아, 그렇군요. 웹사이트의 결제 메뉴를 쉽게 찾을 수 있게 만들어서 소비자의 지갑을 재빨리 열게 할 수는 있겠네요.

디자인은 자본이 주도하는 문화 산업의 일방적인 놀음에 좌지우지되며 현실을 왜곡하는 한낱 거짓된 활동으로 타락했다. (중략) 우리는 눈먼 자유 속에서 그저 돈을 버는 일에 만족하며 반성과 비평의

신경을 절단한 채 자신을 스스로 속물화시켰다.*

자본주의 논리에 찌든 기업 활동에 염증을 느낀 디자이너에게 공공 디자인은 큰 유혹이 아닐 수 없습니다. 사사로운 이익을 떠나 공공의 이익을 위해 일할 수 있다니! 이 얼마나 환상적입니까. 하지만 사실 **공공 디자인**이란 말은 어불성설입니다. 모든 디자인은 그 활용과 기능에 있어서 이미 공공의 성격을 내포하기 때문이죠. 우리가 요즘 얘기하는 공공 디자인은 사실 '관공서에서 실시하는 디자인'이라고 하는 편이 맞습니다. 그래픽디자인은 매체의 표현에 관여하며 사회의 모습을 이룹니다. 가로수와 표지판이 도로의 경관을 형성하듯이 잡지와 책은 독자의 마음에 비치는 경치를 이룹니다. 공원의 벤치와 나무 그늘에서 행인이 휴식을 취하듯이 잘 만들어진 휴대폰 화면과 아이폰 애플리케이션은 각박한 생활의 즐거움이 됩니다. 디자이너는 생활 속의 수많은 작은 일을 통해 공익을 실현하는 사람입니다. 정부가 시행하는 대규모 환경 미화 사업이 공공 디자인으로 분류되는 상황은 디자이너가 일상 속에서 대중매체를 디자인함에 있어 공익의 가치를 전혀 추구하지 못하고 있다는 사실을 역설적으로 반영하는 게 아닐까요.

● 어니스트 엘모 컬킨스, 「미국의 광고 예술」, 앞의 책.

우리는 한동안 너도나도 정부에서 이슈화하는 공공 디자인을 입에 담으며 내심 그것이 나의 도덕성을 회복시켜 줄 돌파구가 될 수 있을 거라 기대했습니다. 그래서 우리는 마음의 평화를 찾았을 까요? 오랜 세월 동안 자생적으로 형성된 거리, 시장, 운동장을 몽땅 갈아엎고 그 위에 기하학적 모양의 벤치를 세우고, 디자인 센터란 걸 세우고, 재개발에 재개발을 거듭하는 데서 어떤 **공익**이 발생한다는 겁니까. 요즘 정부에서는 **한국적**이란 말을 신앙처럼 받들고 전파합니다. 하지만 그 실체는 몇십 년간 간신히 자리잡은 한국적인 모습을 몽땅 밀어 버리고 거기에 외국 디자이너를 고용해서 세련된 것으로 채워 넣으려는 망상이 전부입니다.

정부에서 주도하는 디자인에는 두 가지 맹점이 있습니다. 첫째는 모든 걸 거인의 시선으로 바라보게 한다는 점입니다. 거인의 시선은 달리 말해 **투시도의 시선, 조감도의 시선**이라고도 말할 수 있습니다. 1900년대 초, 미래주의 건축가들은 투시도를 통해 가상의 유토피아를 그렸습니다. 그 유토피아에는 끝없는 에스컬레이터가 있고, 거대한 굴뚝이 있고, 반듯반듯한 차도와 벽이 그려져 있습니다. 그 모습이 궁금하시다면 이탈리아의 안토니오 샌트 엘리아라는 ANTONIO SANT ELIA, 1888~1916 건축가의 이름을 검색해 보시거나 수도권 신도시의 초고층 주상 복합 건물을 찾아가 보세요. 그 설계도들은 실로 아름답습니다. 하지만 자세히 들여다보면 그곳에는 사람이 없어요. 굳이 상상하자면 거대한 투시도 속에서 사람은 눈썹털보다 작은 크기일 겁니다. 지

금 광화문 광장에 대해 말이 많죠. 광화문 광장이나 서울 시청 광장 같은 구조물은 헬리콥터를 타고 봤을 때 보기 좋은 공간일 뿐 그 안에 들어가서 생활하는 사람들을 배려한 공간은 아닙니다.

둘째는 계획대로 되는 건 아무것도 없다는 점입니다. 도시는 하얗게 칠하고 조명을 설치한 다음 **손대지 마시오** 표지판을 걸어 놓는 갤러리가 아닙니다. 우리가 말하는 그곳은 사람들이 살아가는 장소입니다. 닳고, 부서지고, 때가 타고, 얼룩지고, 전단지가 나붙고, 가판대가 설치되고, 웃고 떠드는 장소입니다. 자생적인 변화가 아닌 어떤 거대한 기획에 따라 일률적으로 계획된 공간은 인간의 유기적인 삶을 담지 못합니다. 언젠가는 때가 타고 허물어지고 덧붙여질 수밖에 없어요. 그 어떤 계획도 의도대로 흘러가지 않을 것임은 너무도 자명한 일입니다.

디자이너는 본질과 동떨어진 일에 얽매인 채 도덕성에 큰 상처를 입고 살아갑니다. 거짓말쟁이 기업의 대변인 역할을 하면서 마음이 편하지 않습니다. 머리와 손이 따로 노는 정부의 지시를 받으며 좌절을 느낍니다.

이 모든 것은 디자이너가 자기 자신의 믿음을 세우지 못한 채 외부의 지시에만 의존해 작업하기 때문에 일어나는 현상입니다. 좋은 디자인에 대한 개개인의 가치관 확립이 그 어느 때보다 절실합니다. 디자이너가 따라야 할 절대적인 사상이나 시스템은 존재하지 않습니다. 힘들겠지만 우리는 각자가 추구하는 가치를 찾는 험난한

여정을 거쳐야 합니다. 뭔가를 시작하기 전에 가장 먼저 해야 할 일은 '무엇이 좋은 디자인인가'에 대해 스스로 묻고 대답하는 것입니다. 시크하고 쿨한 마음가짐을 버리고 열정적이고 직설적으로 접근해야 합니다.

지금까지의 말을 기업과 징부의 일을 거절하라는 뜻으로 받아들이셨다면 당신은 요점을 전혀 파악하지 못하신 겁니다. 제가 당부하고 싶은 것은 오히려 그 반대입니다. 디자이너는 각박하고 혼란스러운 디자인 산업의 현실을 맞아 안전한 갤러리에서의 작품 활동으로 도망치는 대신, 사회 속의 실질적인 일에 더 많이 부딪치며 끊임없이 본인의 디자인 가치를 실현하기 위해 노력해야 합니다.

그중에는 기업의 광고도 있고 정부의 환경 미화 사업도 있을 겁니다. 중요한 것은 어떤 일을 하든지 내가 하고 싶은 디자인, 내가 좋다고 믿는 방식대로 실행하기를 포기하지 않는 것입니다. 그러기 위해서 디자이너는 뚜렷한 믿음이 있어야 합니다. 그리고 그 믿음을 협력자들에게 이해시킬 수 있을 정도로 똑똑해져야 합니다. DAVID HEPWORTH, 1950~ 데이비드 헵워스라는 편집인은 영국의 〈가디언〉지에 '디자이너에게 맡기기엔 디자인이 너무 중요하다'라는 제목의 글을 썼습니다. 그 글에는 이런 구절이 있습니다. "디자이너들은 평범한 문제를 교묘한 속임수를 부려서 빠져나가려고 한다." 저는 이 글을 읽고 한편으로는 화가 났지만, 다른 한편으로는 고개를 끄덕일 수밖에 없었습니다. 자신이 하고자 하는 바가 명확하지 않은 디자이너가 내

밀 수 있는 카드는 그저 책임을 면하기 위한 아첨과 속임수밖에 없습니다. 우리는 농담 삼아 클라이언트가 얼마나 디자인에 무지한지에 대해 얘기하곤 합니다. 하지만 그렇게 말하는 와중에 디자이너가 클라이언트를 끌고 함께 갈 만한 소양이 있는지에 대해 돌아보는 때는 진정 드뭅니다. 디자이너가 확실한 **소신**을 가지고 클라이언트에게 협조를 구할 때 의외로 많은 경우 클라이언트가 생각을 바꾸기도 합니다(항상 그렇지는 않습니다). 물론 관철하고 싶은 소신이 있을 때의 얘깁니다만.

진심으로 몰입할 줄 아는 디자이너는 디자인 외의 모든 문제에 초연합니다. 하고 싶은 디자인이 확실한 디자이너는 지위나 연봉을 신경 쓰지 않습니다. 다른 이들의 평가와 수상 실적 따위에 연연하지 않습니다. 디자인 그 자체에서 즐거움을 느끼고 삶의 의미를 찾습니다. 여러분이 지금 그런 과정을 걷고 있지 않다면, 지금 당장 본인이 하는 일에 대해 심각하게 되돌아볼 필요가 있습니다. 물론 내가 원하는 바가 확실하다고 해서, 뚜렷한 가치관을 가지고 있다고 해서 모든 일이 순조롭게 풀리지는 않을 것입니다. 세상에는 말도 안 되는 상황이 디자이너를 덮쳐 모든 걸 망쳐 버리는 경우가 숱하게 많습니다. 일이 원하는 대로 완벽하게 이뤄지지 않았다고 해서 자책할 필요는 없습니다. 그러나 원하는 바가 뭔지도 모르는 상황은 한심하기 짝이 없는 노릇입니다.

생각을 끊임없이 발전시키고 가다듬으며 일상의 디자인을 수

행하다 보면 언젠가는 내가 믿는 바를 실현할 기회가 옵니다. 주변 사람들이 당신이 생각하는 존재란 사실을 인식하기 시작할 때, 그런 당신과 함께 일하고 싶다고 느끼기 시작할 때 그런 기회는 찾아옵니다. 당신이 기업에 있건, 관공서에 있건, 학교에 있건, 미국에 있건, 네덜란드에 있건 간에 상관없이 말입니다.

디자인 견적서

견적서

얼마 전 어떤 디자인 회사로부터 업무에 관한 견적서를 받았다. 내용은 간단했다. 내용과 사진 이미지, 폰트 등의 재료를 모두 제공하고 인쇄까지 그들 쪽에서 해결하는 일이었기 때문에, 그 견적서는 페이지 구성과 레이아웃을 의뢰하는 데 드는 디자인 비용만을 간단하게 표시하고 있었다. 나는 두 장을 프린트해서 하나는 보스에게 넘기고, 다른 하나는 내 자리 벽에 붙였다. 마음에 드는 견적서였다. 명확하고 군더더기가 없다. 검산해 보니 액수가 틀린 곳도 없었다. 하지만 이 문서가 내 맘에 쏙 드는 가장 큰 이유는 디자이너가 심혈을 기울여 열중하는 **어떤** 일의 가치가 숫자로 간단명료하게 표시되어 있기 때문이다. 멋지지 않은가! 알 수 없는 어떤 가치가 돈으로 환산되어 눈앞에 펼쳐져 있다. 가령 어렸을 때 자주 하던 숨바꼭질의 아슬아슬한 기억은 **시간당 3만 원**. 이런 식이다.

디자이너라면 누구나 어떤 분량의 프로젝트를 접한 뒤 어떤 콘셉트인지, 클라이언트는 큰 회사인지, 사진을 찍어야 하는지, 그림을 넣어야 하는지, 페이지가 몇 쪽이고 별색을 쓰는지 등의 정보를 파악했을 때 대충 내가 어느 정도 땀을 흘려야겠구나 하는 예상을 할 수 있다. 그 견적서는 모든 중간 과정을 생략하고 결과만을 당당히 제시하며 내 앞에 붙어 있다. 많지도 적지도 않은 숫자, 좋다.

사회가 인식하는 창조적인 일의 가치는 이 정도라고 생각하겠다.

어설픈 철학자

어떤 이론과 프로세스를 바탕으로 하든지 간에, 그래픽디자인은 최종 결과물, 즉 시각적 표현을 통해서 세상에 드러난다. 디자이너는 사회·문화에 퍼져 있는 다양한 스타일을 이해하고 적절히 선택할 줄 알며, 그것을 장인 정신에 따라 가장 우아하고 세련된 방식으로 사용할 수 있어야 한다. 지난 반세기 동안 답습했던 미국식 모더니즘 교육에 대한 삐뚤어진 반항심에 눈이 멀어 스타일에 대한 교육과 연구를 등한시한다면 미래의 그래픽디자이너는 결국 **어설픈** 철학자, **허위** 경제 분석가, **둔한** 저널리스트, **미숙한** 프로그래머, **사이비** 과학자, **나약한** 사회운동가에 머무르고 말 것이다. 그래픽디자이너는 역사와 이론 연구에 비중을 두는 만큼 시각 문화를 보는 예리한 안목을 갈고닦는 훈련도 중요하다는 사실을 인식해야 한다. 그랬을 때 우리는 비로소 사회 속에서 온전히 한몫을 담당할 수 있다.

인쇄물은 재활용 상자에

우편함에는 스타벅스 즉석커피 샘플이 들어있었다. 공짜라면 양잿물도 마신다고 했던가. 예기치 않은 선물을 받으면 무조건 기분이

좋다. 물론, 따지고 들자면 '내가 지금까지 스타벅스에 처들인 돈이 얼만데 이깟 샘플 따위에 침을 질질 흘릴쏘냐'라는 저항적인 사고를 하거나, '스타벅스가 이런 변화를 꾀할 정도로 경제 상황이 어려운가'라는 냉철한 분석을 내릴 수도 있겠지만, 사람 마음이란 게 일단 눈앞의 것에 쏠리기 마련이라, 이 작은 판촉물에 슬며시 입꼬리가 올라감은 어쩔 수 없다. 그러나 그래픽디자이너의 삶이란 기쁨을 순수하게 만끽하지 못하는 운명에 놓여 있게 마련. 나의 정신은 이내 판촉물에 인쇄된 타이포그래피에 병적으로 집착한다. 이것은 트레이드 고딕이군. 레이아웃을 유식한 말로 분석하자면 얀 치홀트의 신 타이포그래피 스타일이라고나 할까(굳이 분류를 하자면 그렇다는 말이다. 이 종이 쪼가리를 얀 치홀트에게 보여 주면서 신 타이포그래피가 어쩌고 말 꺼냈다가는 불꽃 싸대기를 맞을지도 모를 일이다). 아무튼 너무나 스타벅스다운 선택이야.

JAN TSCIHOLD, 1902~1974

나는 큰 회사에서 일해 본 경험에 따라 상상의 나래를 펼치기 시작했다. 아마도 마케팅 담당자는 타사 제품의 품질 및 가격을 비교한 도표, 스타벅스 고객층과 잠재 고객층 분석 리포트, 즉석커피에 대한 사람들의 인식을 조사한 설문, 연간 판매 실적, 스타벅스의 즉석커피 시장 진출의 의미, 국가별 판매 전략 등이 담긴 두터운 파일을 수십 부 복사해 디자인 부서 사람들에게 돌렸을 것이다. 디자인팀은 이 새로운 프로젝트에 대한 희망찬 포부와 비전을 나누는 전체 회의를 마친 후 해산해서(마케팅 담당자가 돌린 두터운 파일

을 때때로 들춰 보며) 곧장 시안을 만들기 시작했을 것이다. 그리고 복잡하기 그지없던 엄청난 데이터와 분석 결과가 갑자기(너무도 갑자기) 트레이드 고딕과 몇 가지 색상으로 압축된 시안으로 그 모습을 갖춘다. 어차피 다른 옵션은 없다. 여러 가지를 시도해 봤자 시간 낭비일 뿐이다. 트리뷰트와 같이 멋들어진 세리프 글꼴을 써봤자 현대적인 스타벅스 이미지와는 맞지 않는다고 거절당할 게 뻔하고, 헬베티카나 유니버스를 쓰면 너무 평범하다고 면박당할 것이 뻔하기 때문이다. 여기까지 생각하자 위장으로부터 현기증이 밀려왔다. 망상을 재빨리 거두고 커피를 탔다. 매우 향기로웠다. 포켓은 쓰레기통에, 인쇄물은 재활용 상자에 넣었다.

검은 양

연말 모임에서 만난 이웃집 남자는 달랐다. 자신을 피터라고 소개한 그는 그래픽디자인을 제대로 이해하고 있는 드문 인물이었다. 프로그래머 출신 정보관리사로서 기업 임원직을 맡고 있는 피터는 내가 그래픽디자이너라고 소개하자 대뜸 "**어렵고 중요한 일**을 하시는군요"라고 말해서 나를 놀래켰다. 자신과 같은 직종의 사람들은 데이터를 숫자로 기록하고 분석하는 일을 하는데, 그것을 보통 사람들이 이해 가능한 시각 정보로 표현하는 단계에서 그래픽디자이너의 도움이 필요하다고 했다. 정보를 그래픽으로 표현하는 특수한 일을 그래픽디자인의 전부라고 할 수는 없지만, 그래도 "그림 잘 그리시겠네요"라고 말하는 사람들보다 두세 수 위에서 보고 있는 게 분명했다. 내가 예술학부에서 그래픽디자인을 가르친다고 하자 피터는 예술 분야에서 디자인이 어떤 위치에 있느냐고 물었다. 그래서 나는 시니컬하게 예술가들은 디자인을 **검은 양**처럼 여긴다고 대답했다. 피터는 더 자세한 설명을 듣길 원했다. 난처했다. 이를 말하기 위해선 온갖 욕망과 의혹이 뽀얗게 쌓여 있는 그래픽디자인 교육계의 현실을 풀썩풀썩 들춰야만 할 것이다. 당연히 이웃집 송년 잔치에 어울리는 대화 소재는 아니다.

우리 학교의 경우, 그래픽디자인과가 미술대학에 편성된 이유는 간단하다. 이곳에 처음 그래픽디자인학과가 생길 무렵, 미술대학

교수들은 그래픽디자인을 미술의 신개척지쯤으로 여겼다. 화가의 길을 포기하지 않으면서도 기업의 일을 맡아 윤택한 삶을 유지할 수 있는 새로운 **미술 식민지**. 당시 직업학교에서 여학생들에게 가르치던 장식 기술을 **실용예술**이라는 이름으로 바꿔 학과에 편성하기만 하면 그만이었다. 회화과 교수들이 그런 기능을 가르치기란 어렵지 않았고, 경제적 실리를 우선시하는 사회 분위기 속에서 찬밥 신세였던 미술대학에 활력을 불어넣는 효과를 얻을 수도 있었으므로 잃을 게 없는 장사였다. 미국의 미술대학 중에서 70, 80년대에 디자인학과를 개설한 후발 주자들의 머릿속 계산은 대부분 이와 크게 다르지 않았다.

우리 학교에서 처음 그래픽디자인 수업을 담당했던 교수는 애초에 회화과 교수로 임용된 분이셨다. 그분은 초기 컴퓨터그래픽, 즉 당시 처음 등장했던 매킨토시 컴퓨터를 회화적으로 활용하는 가능성에 관심이 있었다. 학교에서 유일하게 컴퓨터로 그림을 그릴 줄 아는 사람으로서 자연스레 디자인 과목을 맡게 됐는데, 그 당시만 해도 그래픽디자인은 선택과목 중 하나로 비중이 워낙 적었기 때문에 누가 담당하든 아무런 문제가 되지 않았다고 한다.

그런데 상황이 예상치 못한 방향으로 흘렀다. 풍요와 낭만의 시대에 태어난 아이들이 지독히 오른 기름값과 생활비, 교통 문제, 환경문제와 맞서 싸워야 하는 전투적인 세대로 자란 것이다. 부모들은 대학 진학을 앞둔 자식이 미술에 관심을 보인다 싶으면 가차

없이 그들을 디자인과로 밀어 넣는다. 미대에 속하면서 취업이 잘 된다는 소문이 난 학과인데 망설일 이유가 있겠는가. 예술 사회의 비예술적 예술가들이 배보다 배꼽이 더 크다는 것은 미술대학에 속한 시각디자인과에 어울리는 표현이다. 물론 이것은 단순히 양적 우세에 불과하다. 하지만 웃기게도 대학교 운영 차원에서 재학생의 숫자는 단과대학 및 학과의 권력에 큰 영향을 미친다. 종합대학교 내 소집단의 계급은 첫째, 외부 투자 유치 규모, 둘째, 학생 수, 셋째, 정교수의 숫자를 기준으로 매겨진다. 미술대학이 유치하는 외부 투자금의 규모는 이공계 대학의 그것에 비해 미미한 수준이고, 정교수의 숫자 역시 학교의 구색을 맞추는 데 필수적인 인문학, 사회학, 자연과학에 비할 바가 아니다.

따라서 많은 경우 미술대학은 종합대학교 내에서 **찬밥 신세**를 면하기 어렵다. 미술이 소중하다는 사회적 인식은 고상한 척하는 자들의 입바른 소리일 뿐, 일단 실질적인 밥그릇 챙기기에 돌입하면 미술대학의 요구 사항은 목록의 가장 아랫줄에 놓이는 게 현실이다. 미술대학이 대학 사회에서 그나마 조금이라도 위상을 높일 수 있는 가장 쉬운 방법은 학생 숫자를 늘려서 등록금 수입을 높이는 일이다. 그리고 이 과정에서 시각디자인학과가 톡톡히 효자 노릇을 한다. 현대 정보화 산업사회의 인정을 받는(돈이 되고 취업이 되는) 학과를 꼽으려면 미술대학에서는 그나마 디자인과가 유일하기 때문이다. 미술대학은 대학의 이익 또는 권력 신장을 위해 미래

산업의 꿈에 부푼 신입생들을 과감히 받아들여 디자인학과의 크기를 최대한 부풀린다. 이 점에 있어서는 독립적으로 분리돼 있는 디자인 대학도 다를 바 없다. 학생 수 늘리기는 당장의 살림 꾸리기에 막대한 도움이 된다.

보다 많은 등록금을 챙겨서 학교에 안겨 주면 미대의 권력이 신장되고, 늘어난 권력을 이용해 특권을 조금이라도 더 누릴 수 있다(예산, 새 건물, 신규 교원 채용 등). 그러나 꼼수에는 부작용이 따르는 법. 모든 상황이 녹록하지만은 않다. 미술대학은 **예술 사회**다. 예술 사회는 아름다움의 표현을 최고의 가치로 여기며 이에 걸림돌이 되는 세속적 제약을 거부함으로써 예술가의 자유를 최대한 보장해 주고 사회의 의심으로부터 그들을 보호한다. 그런 신성한 곳에 클라이언트의 비위를 맞추고 타협을 일삼으며 획일적인 이미지를 양산해 내는 디자이너라니!● 누가 뭐래도 미술대학이라는 제국의 일인자는 서양화과가 돼야 한다. 미술교육에서 가장 유래가 길고 미술사와 미학이라는 이론학으로 확실히 뒷받침되는 정통 실기 분야이기 때문만은 아니다. 그보다는 서양화야말로 시각적 표현의 정수이자 궁극의 경지에 이르는 유일무이한 길이라고 생각하는 전통

● 기 본지페, 「시각디자인 교육」, 앞의 책, pp 239. 이 글에서 기 본지페는 "예술은 강압적인 외부의 힘으로부터 작가 개인을 보호해 주는 몇 안 되는 분야 중 하나"라고 말하며, "디자인을 예술의 세부 분야"로 여기는 보자르 전통주의자들의 관점을 비판한다.

주의자들의 굳건한 믿음에 감히 도전할 수조차 없기 때문이라고 하는 게 정답이다. 회화과와 그래픽디자인과는 미술대학이라는 테두리 안에서 동등한 위치에 있고, 나아가 두 학문 분야 사이에 어느 쪽이 우월한지를 가리는 것은 아무런 의미가 없다는 말은 허울 좋은 아첨일 뿐으로, 특히 그 말을 한 사람이 전통주의적 가치를 따르는 회화과 교수라면 더욱 그렇다.

무시를 당하든 조롱을 받든, 나만 모른 척하고 지내면 마음은 편하다. 그러나 좋은 게 좋다는 식으로 덮어 둔다고 해서 문제가 사라지진 않는다. 시각디자인과를 바라보는 미대 사회의 시선은 좋게 말하면 좀 덜 떨어진 아류, 나쁘게 말하면 어쩔 수 없이 끌어안고 있는 필요악이다. 어쩔 수 없이 가족의 일부로 인정하지만 몇 단계 아래에 있는 천한 녀석, **검은 양**이다. 시각디자인과가 미대에 얹혀살면서 이런 대접을 받는 것은 디자인이 수준 낮은 기능직이기 때문일까? 검은 양인 줄 알았던 것이 사실은 흑염소였다면? 하지만 이런 소모적인 자존심 싸움보다 더 중요한 것은 디자인학과가 미대에 소속됨으로써 생긴 태생적 한계가 무엇인지를 인식하는 것이다.

시각디자인이라는 분야는 지금까지 미술대학의 일부로 인식돼 왔다. 심지어 요즘 늘어난 독립적인 디자인 대학도 쉽게 미술대학으로 분류된다. 사회 전반의 인식은 '**디자인∈미술**'이라는 공식을 의심 없이 받아들인다. 간단히 말해 이 사회에서 디자인이란 캔버스를 벗어난 미술 이상이 아니다. 그렇다 보니 디자이너들이 생각

하는 디자인과 일반 사람들이 알고 있는 디자인의 격차가 심하다.

이러한 어긋남을 시사하는 단편적 현상으로 '디자인**은** 좋은데 쉽게 부서진다'라든지, '디자인 **때문에** 통행이 불편해졌다'라는 식의 불평을 종종 들을 수 있다. 쉽게 부서지거나 불편한 것은 좋은 디자인이 아니다. 그러나 세상 사람들은 그것이 디자이너의 고민거리인 줄은 꿈에도 모른다. 디자인이 미술의 세부 갈래로 여겨지는 사회 분위기 속에서 디자이너가 자신이 능력을 제대로 발휘할 기회를 찾기란 불가능하다. 이런 사회적 편견에 굴복한 디자인 교육은 산업 활동을 치장하는 데 적합한 회화적 기능 숙달에 시간을 허비하고, 그런 교육을 받은 인력이 사회로 진출해 기존의 잘못된 인식을 공고히 하는 데 일조한다. 악순환이다. 미술대학의 성 안에 사는 디자인은 자신만의 성을 쌓지 못한다. 미술의 일족으로서 가계의 번영에 보탬이 되면 그만이다.

그래픽디자인은 하나의 학문 분야로서 이제 막 걸음마를 떼는 중이다. 이 분야의 활동을 사회가 처음 인식하고 겨우 100여 년이 지났을 뿐이고,[1] 그래픽디자인이라는 용어가 생긴 지는 90년이 채 되지 않았다.[2] 더구나 2차 세계대전이 끝나기 전까지의 디자인의

[1] 헬렌 암스트롱, 『그래픽디자인 이론』, 이지원 옮김(서울: 비즈앤비즈, 2009), pp. 9.
이 책에서 저자는 아방가르드 예술가들이 구체적 지향점와 이론을 바탕으로 활자를 비롯한 그래픽적 표현을 활용하기 시작한 1900년대 초를 "주관적인 표현보다는 객관적인 사고를, 감정에 치우치기보다는 중립을 지키는 태도를 존중하는 분위기가 형성"된 때라고 말한다.

학문적 체계는 철저히 예술에 종속된 활동이라는 관점에 따라 써졌기 때문에, 그래픽디자인을 시각 문화의 관점에서 심도 있게 다루려는 시도는 1950년대 이후에서야 시작됐다고 보는 게 맞다. 이렇게 짧은 시간 내에 어떤 깊이 있는 담론이 생기기는 무리다. 그리고 이렇듯 미숙한 분야를 급속히 수면 위로 떠올린 배후 세력이 산업자본이라는 사실도 그래픽디자인이 시각 문화를 연구하는 탄탄한 학문 분야로 자리잡기에 적합한 배경이 못 된다. 그래픽디자인학, 또는 시각디자인학에 깊이 있는 이론과 풍부한 역사관은 존재하지 않는다. 분야의 독립된 지성이 깨어나 지적 담론을 펼치기 시작한 지 60년 정도밖에 되지 않은 때에 확고히 정립된 연구 기반이 갖춰져 있기를 기대할 수는 없다. 여기에 동의한다면 이제 겨우 다양한 논의가 오가기 시작한 지금이 중요한 시점이라는 데 이견이 없을 것이다. 비록 논문, 저널, 이론서와 같은 체계적인 연구보다는 단편적인 의견 제시(지금 이 글의 내용과 같은)에 머무르는 수준이긴 하지만, 그래도 최근 10년처럼 그래픽디자인 사회가 자신이 하는 일을 진지하게 성찰하고자 적극적으로 나섰던 적이 없었다. 이제 여기서 한걸음 더 내딛으려면 그래픽디자인에 특화된 역사가와

●2 Alan and Isabella Livingston, *Dictionary of Graphic Design And Designers*(London: Thames And Hudson, 1992). 이 책에서 윌리엄 에디슨 드위긴스는 1922년 자신의 활동을 설명하기 위해 'graphic designer'란 말을 사용했다. 이것이 현재까지 밝혀진 바로는 그래픽디자이너란 말이 등장한 최초의 사례다.

이론가를 체계적으로 양성하고 외부 지식인들의 역량이 흘러들어 와야 한다. 그러나 그래픽디자인이 회화적 표현의 세부 갈래로 위치가 정해진 미술대학에서 이러한 비전은 쓸데없는 과대망상처럼 들린다. 미술대학에는 미술사가 있고 미학이 있고 미술교육이 있다. 미술사가는 그래픽디자인을 20세기 미술에 발생한 어떤 현상으로 규정하고, 이 현상을 회화적 관점과 방법론에 따라 해석하고 기술한다. 지금껏 그래픽디자인의 역사는 철저히 미술사에 의존해서 쓰여졌다. 한 시대의 시각 문화란 익명의 집단 저자가 만든 대중문화의 모습임에도 현재 우리 분야가 보유하고 있는 몇 안 되는 역사서가 모두 전형적인 백인 남성 영웅들과 특정 순간들을 나열하는 서술 방식을 취하는 것도 이러한 이유에 기인한다.•

말할 필요도 없이 그래픽디자인의 역사를 바로 세우는 일은 높은 교육 수준과 엄청난 양의 연구를 필요로 할 뿐만 아니라, 그 노력과 투자에 비해 상업성은 보잘것없는 전형적인 리서치 활동이다. 한국처럼 디자인 이론 서적에 대한 수요가 적고, 한글로 쓰인 책은 한국 사람밖에 읽지 못하는 불리한 상황에서 그래픽디자인 역사가가 살아남을 수 있는 장소는 대학이 유일하다. 대학은 정년 제도를

• Rick Poynor, "Visual Studies' mysterious blind spot", *Out of the Studio: Graphic Design History and Visual Studies*(New York: Design Observer, 2011). 릭 포이너는 지금까지 그래픽 스타일의 변화를 기술한 디자인 역사책은 영웅(백인, 남성)을 나열하는 식의 서술 방식을 취하고 있으며, 특히 필 맥스의 『A History of Graphic Design(1983)』은 이러한 펩스너식 그래픽디자인 역사관을 고스란히 간직한 책이라고 꼬집어 말한다.

통해 교수가 긴 호흡의 연구를 수행할 수 있도록 지원한다. 디자인 대학이 디자인 역사와 이론을 전문적으로 연구하는 학과를 세우고 그 프로그램을 책임지는 교수단을 구성한다면 그들은 올바른 환경에서 중책을 수행할 수 있을 것이다. 미술대학 내부에 그래픽디자인 역사 또는 이론을 심화 연구하는 학과를 신설하자는 제안은 설득력이 없어 보인다.

'디자인과 예술의 **경계**는 없다'라는 말에는 미묘한 함정이 있다. 이 말을 입에 담는 우리는, 은연중에 역사적 이론적 기반이 약한 우리 분야를 못마땅해 하며 위풍당당한 예술의 왕국에 귀화하고 싶어하는 것은 아닌지 스스로를 냉정히 돌아봐야 한다. 예술과 디자인, 회화와 그래픽디자인의 관계를 규정하는 연구는 예술사, 디자인사에 얽힌 중요한 문제다. 그러나 이런 개념적 가치를 실제 작업의 영역에 끌어들임으로써 디자인을 고귀한 작품 활동으로 **격상**시키려는 시도는 혼란만 야기할 뿐이다. 괜히 '나도 예술이야'를 외치며 갤러리 안방 문턱을 기웃거릴 게 아니라, 디자인이라는 이름의 예술이 어떤 식으로 대문 밖 사회 다른 분야와 긴밀한 관계를 이룰지에 대한 가능성을 탐구해야 할 때이다.

먼저 디자인 학과 또는 디자인 대학의 연구 활동은 **미술대학**의 테두리 밖으로 뛰쳐나가야 한다. 이 글 처음에 소개한 피터만 해도 그렇다. 정보관리사인 이웃집 남자는 좋은 그래픽디자이너의 능력을 절실히 필요로 하고 있다. 반면 내가 일하는 미술대학의 교수들,

회화과, 조소과, 사진과 교수들은 디자이너의 도움을 필요로 하지 않는다. 기껏 바란다면 자신들의 전시회 도록과 웹사이트를 만들어 주는 정도. 눈을 조금만 밖으로 돌리면 디자이너의 손길이 절실한 학술적 연구가 널려 있다. 그러한 사항들이 표면에 드러나지 않는 이유는 도움이 필요한 분야의 전공자들조차 그 필요를 인식하지 못하기 때문이다.

쉬운 예로 문과대학을 들 수 있다. 문학과 타이포그래피는 숙명적 관계에 놓여 있음에도 지금껏 현대 대학 교육은 이 관계를 철저히 간과해 왔다. 1900년대 초 무렵, 유럽에서 미래주의와 구성주의가 붐을 타던 시절, 그리고 그 훨씬 이전부터 시를 짓는 일과 활자를 운용하는 일은 하나의 통일된 영역이었다. 시인이 활자를 부리거나, 화가가 시를 짓는 활동이 일반적이었다. 굳이 구상시까지 가지 않더라도 시인이 자신의 시집을 직접 구상하고 제작한 경우가 많았다.[*] 그러나 이 두 영역은 점차 분리되어 지금은 시인이나 소설가가 타이포그래퍼의 역할을 소화하는 경우를 거의 볼 수 없는 상황에 이르렀다.

물론 그 반대의 경우도 마찬가지다. 그런 의미에서 세분화된

[*] 헬렌 암스트롱, 「그래픽디자인 이론」, 이지원 옮김(서울: 비즈앤비즈, 2009), pp. 28. 엘 리시츠키는 '우리의 책'이라는 글에서 1900년대 초 러시아에서 화가와 시인이 긴밀히 협력하여 작품 활동을 하던 상황을 언급하며 동시대의 예술가들이 이러한 협업 관계를 보고 배울 것을 촉구한다.

전공에 얽매인 우리는 지적 장애를 겪고 있다고 말할 수 있다. 이러한 예술 활동의 원형에 비춰 우리는 가능한 연구 두 가지를 고려해 볼 수 있다.

하나는 그래픽디자인과 학생과 어문학과 학생이 각각 50퍼센트의 비율로 구성된 수업을 개설하는 것이다. 이 커리큘럼은 양쪽 분야의 학생들을 짝지어 작은 출판물을 만드는 연구를 진행하는 형식이 된다. 다른 하나는 문과대학교 학생이 들어야 하는 타이포그래피 수업, 미대 학생이 들어야 하는 문학 수업을 개설하는 것이다. 이 과목들은 단순히 교양과목에 그치는 정도가 아니라 양쪽 학생들 모두 상당한 심화 단계까지 연구하는 필수 이수 과정이 되어야 하며, 필요하다면 두 학기 이상 연속되는 커리큘럼으로 계획해도 좋을 것이다. 커뮤니케이션학 역시 그래픽디자인과의 학계적 연결이 필요한 분야 중 하나다. 현대 미디어 환경에서 콘텐츠를 소통함에 있어 시각 커뮤니케이션이 막대한 부분을 차지함에도 그래픽디자인에 대한 연구는 피상적 수준에 머무르고 있다. 이 밖에도 소프트웨어 공학(그래픽인터페이스), 사회학, 인류학(기호와 상징에 관련한 시각 문화), 교육학 전반(텍스트, 시각 교재), 언론정보학, 문헌정보학, 통계학(시각적 정보 구성), 재료과학(친환경 디자인) 등 다양한 학문 분야가 그래픽디자인과의 협업이 필요할 거라 예상할 수 있다.

당장 생각나는 것만 꼽아도 이 정도다. 세부 사항까지 깊이 들

여다본다면 훨씬 더 많은 분야가 그래픽디자인과의 직간접적 영향을 맺고 있을 것이 분명하다. 이러한 다자간 연합 연구는 지금 착수해서 조금씩 실현해 나갈 수 있는 방식이다. 그러나 궁극적으로는 여기서 한 단계 더 나아간 근본적이고 혁신적인 변화가 필요하다고 생각한다.

내가 이상적이라고 생각하는 구조는 디자인 대학이 독립적으로 존재하되, 모든 디자인 전공 학생들은 작은 그룹으로 나뉘어 연계된 타 학과에 상주하는 형태다. 디자인 대학은 교수 연구실, 사무실, 최소한의 교실 정도만 유지하고, 학생들의 실질적인 상주 공간인 스튜디오를 타 학과에 분산 배치한다. 단순히 물리적 위치만 변경하는 것이 아니라 해당 학과 수업의 일부를 의무적으로 이수하고 그 과정에서 얻은 동기와 발상을 바탕으로 디자인과 교수의 지도하에 학생 스스로가 프로젝트를 개발·진행하는 식으로 커리큘럼을 구성한다. 물론 이 모든 과정은 협력 학과 전공자와의 협업을 전제 조건으로 한다. 그렇게 하려면 안 그래도 모자란 4년이라는 시간을 채우는 많은 디자인과의 필수과목을 줄이는 것이 불가피하다. 하지만 기능 숙련 위주의 커리큘럼을 몽땅 배제하고, 그래픽디자인 전공의 핵심이 되는 최소한의 과목만 남긴 상태에서 나머지 시간을 모두 세미나 시간으로 운용한다면 시간상 불가능한 일은 아니다.

물론 이런 학제를 현실화하려면 오만 가지 크고 작은 문제에 부딪힐 것이다. 일단 학과의 힘이 분산될 위험이 있는 이런 계획을

디자인과가 선뜻 실행하기 어려울 것이고, 자기 학생들 챙기기도 버거운 타 대학 및 학과들이 동조하기 힘든 발상이기도 하다. 그 외에도 돌덩어리 같은 행정 절차, 이리저리 꼬인 정치적 문제 등은 예상조차 불가능하다. 실현이 된다면 그것은 미래의 신생 학교, 혹은 디자인과를 신설하는 학교에서일 것이다. 요점은 대학에서 이뤄지는 디자인 연구가 미술대학의 테두리를 벗어나 최대한 타 분야로 향해야 한다는 믿음을 어떤 식으로든 실행하는 것이다. 디자인 연구가 특성을 띠고 활성화될 수 있는 기회를 외면한 채 미술대학의 견고한 울타리 안에서 회화도 기능직도 비즈니스도 아닌 애매한 직종이 되어 갈팡질팡하는 모양새는 보기에 안쓰러울 정도다. 동시대의 상황에 부합하는 디자인 연구 방향은 인간 사회에 존재하는 여러 다른 학문 분야와의 접점에서 찾을 수 있다. 사회 속에서 디자인의 모습과 역할이 분명히 드러나는 곳은 **협소한** 예술가의 사회가 아닌 **드넓은** 인간 세상이기 때문이다.

김

선

미

집 나간 텍스트를 찾습니다

돌이켜 보면 내 삶의 8할은 책과 함께였다. 텍스트로 빼곡한 지면은 언제나 나를 설레게 했으며, 행간 사이를 활보하며 문장을 재해석하는 과정은 그 무엇보다 흥미로웠다. 텍스트를 읽으며 내 멋대로 상상한 무수한 세계들은 또 다른 확장성으로 나를 풍요롭게 했다. 그런 의미에서 서점은 나에게 든든한 요람이었으며 내 나이를 거쳐 간 작가들의 묵직한 번뇌는 눈물겹도록 고마운 위안이자, 날이 선 조언이었다. 그런데 최근 들어 그런 나에게 이상 신호가 감지되었다. 텍스트를 **단 한 줄도** 읽을 수 없게 된 것이다. 책을 펼쳐 놓고는 같은 자리를 맴돌다가, 헛도는 생각을 다잡고 다시 첫 구절부터 읽기를 수차례. 그렇게 사놓기만 하고 읽지 못한 책들은 또 다른 부채감으로 나를 압박했다. 의식의 문맹자가 된 듯한 기분. 그것은 마치 시력을 상실한 디자이너, 맛을 느낄 수 없는 셰프의 심정 같은 것이었다. 도대체 나에게 무슨 일이 생긴 것인가.

어린이 명심보감 vs 아이큐 점프―나를 대변하는 텍스트

유독 재미없는 텍스트들만 접했기 때문일까. 아니면 그 당시 집중할 수 없는 심리적 상황이 있었던 것일까. 하지만 이런 지엽적인 문제가 아님을 나는 잘 알고 있었다. 결국 난 조금 더 포괄적인 접근을

시도하기로 했다. 내 삶에서 텍스트가 어떤 의미였는지부터 살펴볼 생각이었다. 그 과정들을 좇다 보면 나를 의식의 문맹자로 만들어 버린, 집 나간 텍스트의 덜미를 잡을 수 있으리라.

어린 시절, 외식을 할 때면 부모님은 매번 서점에 들러 동생과 나에게 마음에 드는 책을 고르게 했다. 그것은 일종의 패키지였다. 우리는 외식 때가 되면 '뭘 먹을까'보다 '무슨 책을 고를까'를 먼저 고민했다. 사실 나에게는 책을 고르는 **엄격한** 원칙이 있었다. 천진난만하게 만화책 코너로 직행하는 동생과 달리 나는 『댕기동자 가라사대』, 『이야기 명심보감』 같은 모범생 어린이용 책을 골라 들고는 짐짓 의젓한 표정으로 엄마, 아빠의 칭찬을 기다리곤 했다. 마음은 〈윙크〉, 〈아이큐 챔프〉, 〈요요코믹스〉 쪽으로 쾌속 질주 중이었지만 의젓해 보이고 싶은 첫째 증후군은 만화책을 향한 욕망보다 힘이 셌다. 그 당시, 나에게 텍스트는 일종의 **있어 보이고 싶은** 수단이었음을 고백한다. 이러한 속성은 중ㆍ고등학교에 이르러 국내외 고전 명작들을 탐닉하는 것으로 진화했다. 비록 계기는 불순했지만 그렇게 선택한 책들을 하나둘 펼쳐 보면서 난 농도 짙은 텍스트들과 빈번히 대면할 수 있었다. 『폭풍의 언덕』 속 히스클리프는 나에게 가장 고독한 남자였으며, 그 당시 처음 알게 된 시인 기형도는 희극과 비극이 같은 맥락임을, 또한 죽음은 삶의 대극(對極)으로서가 아니라 그 일부로 존재함을 내 귓가에 속삭여 줬다. 그가 서른 살에 요절한 작가라는 건 텍스트의 극적인 느낌을 배가시키는 요소였다. 더 이상

그의 작품을 볼 수 없음에 슬픔을 느낀 건 조금 더 시간이 흐른 후였다.

그러던 어느 날 **읽기**에 그치지 않고 **쓰고** 있는 나를 발견했다. 익숙했던 텍스트라는 표현 수단을 직접 구사하고 싶어진 것이다. 주된 소재는 나와, 나를 둘러싼 세계였다. 1인칭 시점으로, 때로는 3인칭 시점으로 그 세계와 치열하게 대면했다. 그렇게 시점을 바꾸어 나를 해석하다 보면 무언가 명확해지는 순간을 맞이하곤 했다. 불완전한 내 생각과 감정들은 텍스트로 치환되면서 또렷이 그 윤곽을 드러내 줬다. 적합한 활자를 선택해 나열하는 과정 속에서 스스로 객관적 검증을 몇 차례나 거쳐 버렸기 때문이었다. 난 텍스트가 주는 그 합당한 명료함이 좋았다. 사유하는 만큼 해석의 단서를 주는 꽤나 합리적인 시스템이었던 것이다.

그렇게 쓰기와 읽기를 반복하며 자연스런 수순처럼 국문과에 들어갔고 결국에는 글을 매개로 한 직업을 선택했다. 소설이나 시 같은 순수문학은 아니었지만 책도 쓰게 되었다. 책을 출판하는 과정은 단순히 내밀한 글쓰기의 확장만은 아니었다. 첫 번째 책 작업을 마친 후에야 깨달은 바이지만 텍스트에 대한 책임감은 생각보다 크고 중요했다. 텍스트는 내 생각을 명료하게 전달하기 위한 수단일 뿐만 아니라 타인에게 어떠한 생각을 유발시킬 수 있는 촉매제이기 때문이다. 나 역시도 텍스트를 통한 동기부여가 잦은 타입이었다. 물론 마음을 움직일 수 있을 만큼 완성도가 높은 글에 한하겠지만

고민이 있거나 어떠한 가치들 사이에서 선택의 갈림길에 섰을 때 나는 책을 펼쳤다. 그 안에서 길을 모색하고 선택의 기준을 정했다. 이렇게 내 삶 안에서 지표 역할을 하던 텍스트 애정기에 문제가 생겼다는 것은 무언가 중요한 세계가 허물어지고 있다는 위협이었다.

단문 텍스트 집권의 폐해—사유로서의 텍스트

과거, 텍스트가 나에게 얼마나 중요한 의미였는지는 이렇듯 자명했다. 그렇다면 이제는 현재를 관찰할 때. 요즘의 나는 텍스트를 어떻게 대하고 있었을까. 내 하루를 물끄러미 바라보니, 텍스트에 노출되는 시간은 많았으나 놀랍게도 텍스트로 사유(思惟)하는 시간은 전무했다. 무의식적으로 남의 일상을 기웃거리거나 뭔가 냄새가 나는 천편일률적인 인터넷 기사에 참으로 흔쾌히 노출되었지만 그것은 나에게 의미 없는 유랑일 뿐이었다. 그나마 독서로 하루를 마무리하던 습관도 희미해졌다. 책이 놓여져 있던 침대 옆 테이블은 스마트폰 충전 케이블로 이미 집권 세력이 바뀐 지 오래였다. 실시간으로 업데이트되는 트위터의 타임라인은 잠들기 전의 짬시간까지도 제 몫이라며 욕심을 부렸다. SNS 기반의 서비스들을 비난하는 것은 아니다. 다만 제대로 소화하고 있지 못하는 나를 향한 문제 제기다. 사유의 과정이 없는 상태에서 대면하는 텍스트 조각들은 빠르게 만들어지고 사라지는 인스턴트처럼 내 의식에 유해했다. 그러다가 묵직

한 텍스트라도 대면할라치면 숨이 탁 막혔다. 그 안에 담긴 함의를 모색하는 과정이 흥미롭기는커녕 무의미하게만 느껴졌다.

　　내 일상의 또 다른 특징은 텍스트를 써 내려가는 시간이 현저히 줄어들었다는 점이다. 그것은 사유하기를 멈춘 것과 같다는 말이었다. 텍스트 생산을 멈추어도 살아가는 데 큰 문제는 없었다. 고민은 사람을 통해 풀었으며, 감성은 대중문화로 배설했다. 하지만 텍스트를 쓰는 과정은 나와 온전히 대면할 수 있는 시간이라는 점을 간과했다. 물론 명상이나 생각으로도 나와 대면할 수 있겠지만 생각을 넘어 언어로 구축한다는 것은 더 많은 노력과 집중이 필요한 것이었다. 이것만큼은 무엇으로도 대체할 수 없었다. 결국 텍스트를 읽어 내지 못하는 나의 문제는 **사유하는 것**을 등한시한 내 태도에서 기인했다. 의도적이든 아니든 간에 삶 속에서 사유할 시간을 송두리째 뽑아 버린 것이다. 그래, 어찌 보면 나는 생각하는 것 자체가 싫었던 것 같다. 그 시작은 내가 알고 있는 사실과는 다른 이야기를 방출하고 있는 매체들에 대한 거부감에서 비롯되었다. 의도된 텍스트와 편향적인 논조들에 시간을 할애하고 있는 것이 우스웠다. 반대 성향의 여론 역시 방향만 정반대일 뿐 편향적인 속성은 전혀 다를 바 없었다. 서로를 비난하는 두 대척점은 정말이지 꼭 닮아 있었다. 그렇게 되고 보니 텍스트가 지닌(활자로 완결된) 그 폐쇄성이 거북했다. 아이러니하게도 과거에는 **명료함**으로 다가왔던 텍스트의 매력이었는데 말이다. 그렇게 시작된 거부감은 모든 텍스트로 전이

되었고 소설조차도 더 이상 나에게 마법의 양탄자가 되어 주지 못했다. 이유야 어찌 되었건 사유하지 않는 내 일상은 점점 단순하고 둔감해졌다. 과거 나를 인도했던 지침서들도 낯설기만 했다. 이미 걸음을 뗄 의욕을 상실했는데, 방향을 보여 주는 나침반이 무슨 소용이 있었겠는가. 지금의 나에게는 새로운 방식의 텍스트 소화 능력이 필요했다.

관찰을 통한 창조―새로운 지평을 여는 텍스트

내가 주목했던 것은 사유한 결과로서의 텍스트였다. 논점만을 주목했을 뿐 하나의 텍스트가 쓰여진 사유의 흐름을 주목했던 것이 아니었다. 그래 왔기 때문에 불현듯 텍스트에 담긴 세계, 단정 짓는 듯한 완결된 구조가 거북했던 것 같다. 심지어 완결된 구조가 주는 폐쇄성에서 소통하지 못하는 무언가를 연상하기까지 했다. 하지만 텍스트를 어떻게 인식하느냐에 따라 그 완결된 구조는 충분히 다르게 해석될 수 있었다.

핀란드 헬싱키에서 디자이너 일카 수파넨을 인터뷰할 때의 일이다. 그는 북유럽뿐만 아니라 뉴욕, 도쿄에서도 꽤나 인기 있는 스타디자이너였다. 여러 재미있는 이야기가 오가는 와중에 나는 그에게 젊은 디자이너들에게 해주고 싶은 이야기가 있는지를 물었다. 그는 디자이너들이 텍스트를 너무 형태적으로 대하고 있음을 우려

ILKKA SUPPANEN, 1968~

120

했다. 디자인의 대상이 아니라 사유의 대상으로서 텍스트를 읽어야
한다는 것. 나는 간접경험의 채널로서 시야를 넓혀 주는 텍스트의
순기능을 강조하는 것이구나, 생각했다. 하지만 그의 입에서는 아주
뜻밖의 이야기가 흘러나왔다.

책에는 이미 그려진 길에 대한 과정이 고스란히 보여집니다. 책을
통해 그 길들을 미리 관찰하는 건 새로운 길을 만들기 위함이지요.
어떤 길이 만들어졌나, 어떤 생각의 체계가 구축되어 있나를
관찰한 후 그 길과 전혀 다른 새로운 길을 만들어 가는 거죠.
그런 의미에서 텍스트 읽기는 무척 중요합니다. 디자인 작업물들도
마찬가지에요. 그 과정들을 답습하기 위한 게 아닙니다. 면밀히
관찰한 후 그것과 겹치지 않게, 전혀 새로운 관점으로 내 세계를,
내 작품을 구축하는 것이지요.

그때 나는 깨달았다. 범람하는 텍스트의 홍수 속에서 정작 사유를
통한 나의 세계는 부재했었다는 것을, 은근슬쩍 다리를 걸쳐 놓고
답습하려 했었다는 것을. 다양하고 폭넓은 텍스트를 접하는 것과 다
양하고 폭넓은 내 세계가 구축되는 것은 엄연히 별개였던 것이다.

　　결국 텍스트는 한 번도 집 밖을 나간 적이 없었다. 내가 규정지
어 놓은 텍스트의 역할에 내 스스로 혼란을 겪으면서 아예 텍스트
자체의 출입을 봉쇄해 버린 것이다. 문을 걸어 잠근 것도, 문밖에서

서성이던 텍스트를 홀대한 것도 다름 아닌 나였다. 이제 나는 앞으로 구축할 세계에 대해 조금 더 시간을 할애할 예정이다. 이를 위해 또다시 나를 해석하고, 세계를 해석하는 텍스트를 써 내려갈 것이다. 다시 펼쳐 보면 부끄러움만 가득한 10대의 일기장처럼, 솔직하고 내밀하게 내 이야기에 귀 기울여 보겠다. 그때쯤이 되면 문밖을 서성이는 텍스트에게도 흔쾌히 문을 열어 줄 수 있을 것 같다. 아니, 애초에 **문**은 없었는지도 모른다.

선입견을 허하라

굳이 삶 전반을 거론할 필요도 없다. 선입견이 우리에게 얼마나 많은 영향을 미치는지는 그저 단 하루만 살펴봐도 쉽게 체감할 수 있다. 오늘은 편집 디자이너 면접 심사를 하는 날. 1차 서류에서 합격한 몇 명이 각각 다른 시간대에 면접을 보러 오기로 했다. 포트폴리오와 주변의 평가를 첫 번째 단서 삼아 그들과 대면한다. 통계에 따르면 첫인상이 결정되는 시간은 단 3초. 본격적인 대화를 나누기 전이므로 첫인상에는 얼굴 생김새, 태도, 눈빛, 옷차림, 행동 등 시각·후각과 같은 감각적인 단서들이 주로 작용하게 된다. 이때부터 슬슬 선입견 모드에 녹색 불이 들어온다. '왼손으로 찻잔을 드는 것을 보니 왼손잡이거나 양손잡이인가 보군. 음, 고집이 조금 세겠는데(참고로 난 양손잡이다)', '말할 때 왜 저렇게 시선이 산만하지? 뭔가 솔직하지 못한 말을 하고 있나?', '포트폴리오는 간결하고 분명했는데, 옷차림을 보니 막상 화려한 스타일을 좋아하는 것 같네' 등등. 이뿐만 아니라 무의식적으로도 수많은 단서들을 포착해 정보를 인식화하는 작업이 이뤄진다.

그런데 여기서 잠깐! 선입견은 수많은 가능성을 사전에 재단해 버리는 악덕이라 하지 않았던가. 돌이켜 보면 선입견을 두둔하는 사람은 아무도 없었다. 선배들은 '선입견을 버려야 더 넓은 사람이 될 수 있다'고 조언했으며, 다양한 장르의 책 속에서는 하나같이

'선입견은 진실을 왜곡하는 잘못된 기제'라며 그 위험성을 경고했다. 때문에 나는 일상 속에서 선입견이 주는 폐쇄성을 경계하며 살아왔던 것이다. 내 인식이 임의대로 결정을 내려 버리기 전에 마음을 비우고 진정성에 주목하자. 내가 가지고 있던 모든 선입견에서 빠져나와 대상을 바라보자고 다짐한다. 하지만 얼마 가지 않아 생각은 갈 곳을 잃어버리고 만다. 진정성 있는 판단과 선입견을 통한 인식 사이의 경계가 모호하기 때문이다. 다시 말해 선입견이 깨지고 나서야 그것이 선입견이었다는 자각이 온다. 그전까지 선입견은 내 경험, 또는 지식을 통한 가치판단이 되어 확신으로 기능한다. 그리고 이 확신은 의식적으로든, 무의식적으로든 강력한 힘을 발휘하게 되는 것이다. 결과적으로 나는 선입견을 완전히 배제한 상태에서 대상을 바라보는 것에 성공하지 못했다.

내 입장에서 보자면 선입견은 크게 두 가지로 분류된다. 먼저 직접 경험하지는 못했지만 습득한 정보나 관습 등을 통해 인식이 고정된 경우이며, 또 다른 하나는 몇 번의 경험치를 통해 대상을 평가·판단한 후 그 견해를 단정하는 경우이다. 전자는 실제 경험하지 못한 상태에서 임의로 견해를 차용해 버린다는 점에서 그 위험성을 예측할 수 있지만, 후자의 경우는 조금 애매한 구석이 있다. 앞서 말했듯 선입견이라는 것은 내 경험의 총체로서 도출한 **확신**으로 쉽게 치환되기 때문이다. 그러고 보니 자기 확신이 강한 타입의 인간형일수록 훨씬 더 완고하고 다양한 선입견에 휩싸여 있는 것 같

다(자기 고백과 같은 문장이다!). 재미있는 사실은 그 선입견이 오류로 판정되는 순간을 만나지만 않는다면 섣부르다고 손가락질받던 선입견은 금세 **통찰력**이라는 새로운 혜안으로 거듭난다는 점이다. 내 경험을 통한 가치판단은 모든 이해의 시작이다. 그렇다면 선입견은 세상을, 현상을, 관계를 해석하는 시작점이라 해도 무방하지 않을까? 뭔가 머릿속이 복잡해 선입견에 대한 정의를 찾아 봤다. 선입견(先入見)은 선입관이라는 단어와 같은 의미로 정의되어 있었다.

어떤 특정 대상에 대하여 실제 체험에 앞서 갖는 주관적 가치판단. 선입견(先入見) 또는 선입관념이라고도 한다. 사물·사항·인물 등에 대해 미리 접한 정보나 자신이 처음 접했을 때 가진 지식이 강력하게 작용하여, 그들 대상에 대해 형성되는 고정적이며 변화하기 어려운 평가 및 견해를 말한다. 선입관은 역사적·사회적·종교적인 것 등 갖가지 요소에 의하여 형성되며 호의적인 경우와 악의적인 경우가 있다. 그러나 선입관은 그 근거가 명확하지 않고 일단 가지게 되면 그것이 고정되기 쉽다는 특징이 있다. 또 선입관과 관련되는 일이 일어나면 무비판적이고 감정적인 태도로 나온다. 선입관이 합리화되고 고정되면 편견(偏見)이 되고, 객관적 사실이 왜곡 인지되어 그 모순을 깨닫지 못한다. 인종적·사회적 편견 등은 대부분 선입관에 기인한다(두산백과사전).

정의에 대해서는 고개가 끄떡여지지만 역시나 편견에 관한 해석에는 의문이 남는다. 개인이 자신의 경험을 강력한 근간으로 삼아 어떠한 인식, 견해를 만들어 가는 것은 어찌 보면 당연한 것이기 때문이다. 대부분의 사람들이 선입견에서 자유롭지 못하다는 것은 어쩌면 그렇게 사고하는 것이 당연한 수순이어서가 아닐까? 그러던 중지인(그의 직업은 디자이너다)에게서 선입견에 대한 긍정적인 견해를 들을 수 있었다.

선입견을 꼭 부정적으로 바라볼 필요가 있을까? 그것을 1차적 인식이라고 정의한다면, 자신의 선입견이 사회 구성원들의 선입견과 연결될 경우 오히려 소통이나 공감의 도구로 해석할 수도 있을 것 같아. 사실 시각적인 부분에서는 그 선입견이 오히려 중요한 코드가 되기도 하지. **빨간색**을 무기력한 느낌으로 인식하는 사람들이 거의 없는 것처럼. 물론 그것이 전형성이나 고정관념으로 비난받기도 하지만 그 선입견을 다른 선입견으로 깨는 과정들 안에서 또 다른 가능성이 시작되는 거 아닐까.

그의 이야기를 듣고 있자니 선입견에 대한 부정적 인식이 조금은 누그러지는 기분이 들었다. 그러던 중 드디어 내 혼란을 거두어 줄 귀인을 만났다. 현대 철학자 중 한 사람이자 철학적 해석학의 창시
_{HANS-GEORG GADAMER, 1900~2002}
자인 한스 게오르크 가다머가 바로 그 주인공으로, 그는 객관주의

관점을 비판하면서 개인의 선입견이 오히려 세상을 이해하는 데 중요한 역할을 한다고 보았다. 선입견이란 이해하는 사람, 즉 해석자에게 축적된(관습, 지식, 경험 등을 통해 생성된) 모든 정신적 자산 일체를 뜻하며, 이러한 선입견이 현재의 견해로 작용하면서 이해를 촉진시킨다는 것이다. 이 정신적 자산이 없는 한 그 어떤 이해 과정도 작동할 수가 없게 된다.

결국 선입견에 의해 이루어진 이해의 과정들은 인식의 근본적인 지평을 형성하게 되는 것이다. 여기서의 주목할 또 다른 점은 바로 선입견, 즉 대상을 보는 현재의 관점을 **열린 구조**로 인식한다는 점이다. 가다머는 선입견이 하나로 고정되어 있지 않고 개방되어 있으며 변화한다고 말한다. 원래의 선입견과 새롭게 대두되는 선입견들이 중첩되고 부딪치면서 또 다른 선입견들이 생성되는 것인데 그 선입견의 마지막이 현재의 선입견, 즉 지금의 견해이다. 하지만 이것 역시 현시점에서의 최종 인식일 뿐 다양한 계기를 통해 이러한 일면성은 수정되고 진화될 여지를 가진다는 것이다. 결과적으로는 뻔한 말일지 몰라도 선입견이라는, 경계해야 하는 가치를 정신적 자산으로 해석하고 열린 구조를 통해 이에 대한 오류를 방지하는 가다머의 해석은 내 의문을 풀어 주는 실마리가 되어 주었다.

선입견은 그 자체가 부정되어야 할 대상이 아니라 새로운 선입견이 들어올 수 있는 여지를 주지 않는 **닫힌 구조**로 인해 위험해지는 것이었다. 선입견을 버려야 한다는 강박관념과 선입견에서 자

유롭지 못한 내 자신에 대한 자책감 대신 모든 인식의 꼬리표에 여지를 두는 것으로 방향을 전환해 볼 작정이다. 아닐 수도 있다, 다를 수도 있다, 그렇게 열린 구조로 세상을 바라보는 것.

그렇게 해서 생기는 인식의 틈새들은 더 많은 가능성을 품게 될 것이 분명하다. 이것이 선입견에 대한 지금까지의 내 견해, 내 현재의 선입견이다. 그러니 이제 내 삶에 선입견을 허하라!

강

구

룡

디자이너가 소설가로 살아갈 때

나는 디자이너이다. 책도 만들고 포스터도 만들고 요즘은 오디오의 인터페이스도 디자인하고 있다. 대학을 졸업하고 회사를 몇 군데 옮겨 다니면서 눈에 보이는 것을 다루는 디자인을 하다 보니 조금은 **다른 것**도 해보고 싶어졌다. 그것은 엉뚱하게도 그림이 없는 **소설**을 쓰는 것이다.

소설은 디자인과 다른 방식으로 보이는 것을 상상하게 하는 묘한 매력이 있다. 허구적인 이야기를 바탕으로 어떤 형태와 이미지를 글을 통해 빛의 속도로 재현하는 것이다. 소설은 허구적인 이야기이지만 그것이 만들어 내는 머릿속의 이미지와 형태는 디자인보다 자유롭고 선명할 때가 있다. 글자라는 최소한의 약속된 기호로 보는 이의 경험에서 최대한의 상상력을 일으키기 때문이다. 스콧 맥클라우드는 『만화의 이해』에서 사람은 가장 단순한 카툰에 자신의 감정을 쉽게 이입시킨다고 말했다. 마찬가지로 글자라는 단순한 비주얼은 가장 많은 감정이입을 불러일으킬 수 있다. 그런 면에서 소설가는 디자이너와는 다른 도구를 사용하지만, 독자에게 상상력의 형태를 제공한다는 공통점이 있다.

SCOTT MCCLOUD, 1960~

● 스콧 맥클라우드, 「만화의 이해 Understanding Comics」, 김낙호 옮김(서울: 시공사, 2002), pp. 142.

내가 소설에 관심을 두게 된 데는 특별한 이유가 없다. 단지 몇 년 동안 일을 하며 어떤 형태를 지속적으로 만들고 다루면서 나는 일종의 지루함을 느꼈다. 오랫동안 컴퓨터 화면 속의 글자를 키우고 줄이고, 화려한 사진이 가득한 페이지를 만들다 보니 아무것도 없는 빈 종이의 설렘이 그리워졌다. 단지 검은색 글자만 가득한 소설을 읽으면 신앙생활을 하듯 눈과 마음이 정화되었다. 노트북을 들고 밖에 나가기보단 일요일 하루는 시간을 내어 책 한 권을 대여섯 시간 읽었다. 그때부터 집요하게 본 책들이 알랭드 보통의『불안』, 김연수의『세계의 끝 여자친구』, 히가시노 게이고의『다잉아이』, 니코스 카잔차키스의『그리스인 조르바』등이다. 추리소설부터 수필, 세계문학까지 끌리는 대로 읽었다. 주로 소설책을 많이 읽은 이유는 다른 책에 비해 그림이 거의 없어서이다. 특히 두꺼운 하드커버에 글자만 가득한 히가시노 게이고의『다잉아이』는 제목처럼 컴퓨터 RGB 컬러에 죽어 가는 내 눈을 검은색 잉크로 여섯 시간 동안 치유해 주었다(이 책은 의학 서적은 아니고, 추리소설이다).

조금씩 글자를 읽어 나가는 재미에 빠지자 소설 읽기는 소설 쓰기로 발전하였고, 나는 틈틈이 시간을 내어 수필과 일기 형식으로 글을 쓰게 되었다. 소설을 쓰는 것은 어떤 이미지를 만들어 낸다는 점에서 디자인과 큰 차이가 없지만, 디자이너가 쓰는 글에는 몇 가지 특징이 있다는 걸 알게 되었다. 디자이너가 서체 형태의 차이를 **구분하는** 감각은 소설을 읽고 쓰는 데 큰 이점이 된다. 예를 들어

'이번 소설은 윤고딕320과 윤고딕350으로만 써 내려가겠어' 하고 글쓰기를 **시각화**할 수 있다.

구체시처럼 소설을 한 페이지 단위로 쪼개어 글의 형태와 내용을 시각적으로 일치시킬 수도 있다. 문학에서 구분하는 단어와 문장, 문단 단위뿐만 아니라 왼쪽정렬과 오른쪽정렬, 그리고 자간 조절도 글을 쓰는 단위가 되는 것이다. 똑같은 네모 칸의 원고지가 아니라, 작가만의 규칙과 단위를 바탕으로 만든 모듈의 원고지에 글을 써 내려갈 수 있다. 글줄의 형태를 미리 설정하고 게임을 하듯 글의 내용을 글줄의 모양에 맞추어 쓸 수도 있다. 마치 주형틀에 글을 **녹여내는** 것처럼.

표지의 디자인을 미리 완성하고 역으로 글을 써 내려가는 기행을 펼칠 수도 있다. 다소 엉뚱하지만, 글이 형태가 되고 책의 표지가 내용이 되는 것이다. 책 표지의 이미지가 한 편의 시가 되어 내용을 함축하고, 글은 시적인 암호를 풀어내는 주석이 된다.

그러므로 글만 쓰는 작가와 달리 디자인을 해본 디자이너는 전혀 새로운 시각으로 글을 쓸 수가 있다. 표현의 형식과 내용은 긴밀하게 얽혀 있으며 서로의 영역에 침투하거나 각자의 역할을 공유하기 때문이다. 지금은 책 한 권 만드는 일에도 각 분야의 전문가가 동원되지만, 과거 디자이너나 작가의 개념이 생소했던 시절에는 글을 쓰는 사람이 그림을 그리고 책을 제본하고 표지도 만들었다. 어쩌면 요즘처럼 학문의 경계를 넘나드는 시대에는 디자이너가 글

을 쓰고 글 작가가 표지를 만드는 식으로 역할을 바꾸어 책을 만드는 일도 가능할 것이다. 하지만 서로의 역할을 완전히 바꾸는 것에는 분명 한계가 있다. 현실적으로 형식과 내용을 만드는 역할이 직업적으로 구분되어 있어 글 작가가 디자인을 하는 데에는 어려움이 따른다. 한편 '책의 표지가 글의 내용을 **함축**한다'는 생각도 디자이너의 순진한 믿음일 수 있다. 분야마다 전문가가 자신의 노하우를 바탕으로 자신만의 가치를 생산하는 것이다. 그러므로 서로의 영역에 깊숙이 침투하여 역할을 완전히 탈바꿈하는 것에는 한계가 있다.

　　이런 제약이 있음에도 내가 소설을 쓰는 것은 글을 쓴다는 행위 자체가 재미있기 때문이다. 머릿속에 떠오른 이미지를 디자인으로 표현하는 것은 내 생각을 한 번에 드러내 보이는 것과 같다. 하지만 글은 그것을 읽지 않는 이상 내가 어떤 생각을 하고 있는지 사람들이 알 수 없다. 더불어 나의 개성을 어떤 형태로 보여 주지 않고 누구나 사용하는 바탕체로 표현하므로, 외형상 나의 심리 상태가 반영되지 않는다. 즉 글은 디자인보다 **덜 직접적**이고 **덜 표현적**이다. 나의 스타일이 외형적으로 나타나지 않는다. 마치 나를 감추고, 읽는 이로 하여금 내용에 충실하게끔 도울 것이라는 안도감을 준다.

　　소설은 디자인에 비해 경제적이기도 하다. 구름을 표현하는 데 게티이미지에서 이미지를 찾고 그에 알맞은 서체를 찾아 일러스트레이터를 수십 번 왔다 갔다 할 필요도 없다. 그냥 키보드에 'ㄱ+ㅜ+ㄹ+ㅡ+ㅁ'으로 다섯 번 타이핑을 하면 구름이 완성된다. 다만,

그것은 누구나 만들어 내는 구름이므로 형용사와 부사로 나만의 구름을 좀 더 꾸며 줄 수 있을 것이다. **바닐라향이 나는** 구름으로 좀 더 개인화를 하는 것이다.

또한, 소설은 허구를 바탕으로 하므로 내가 쓴 글이 거짓이어도 상관없다. 현실에서 금기시되는 일을 하고 멋지게 사기를 칠 수도 있다. 마음에 들지 않는 주인공을 사라지게 할 수 있고, 프랑스를 몇 문장으로 다녀올 수도 있다. 그런 점이 매우 재미있다. 그러므로 소설을 쓰면 많은 이점이 있다. 눈에 보이는 이미지를 만드는 데 조금 싫증이 난 디자이너가 있다면 한 번쯤 글로 표현해 보길 권한다. 존재하지 않는 허구의 이야기를 바탕으로 그럴듯한 이야기를 만들어 보는 자유를 누리는 것이다.

클라이언트가 제시하는 한정된 예산과 기술적 한계에 부딪쳐 본 디자이너라면 아무런 제약이 없는 하얀 모니터 화면이 그리울 것이다. 특히 글자의 형태나 어떤 폰트를 써야 하는지에 대한 고민을 버리고, 순수하게 키보드 자판만으로 이야기를 풀어 보면 디자인을 할 때에는 사용해 보지 않았던 감각을 사용하게 된다. 이미지에 흠뻑 빠져 있던 눈이 검은색 글자에 집중하며 새로운 방식으로 사유하게 된다. 그렇게 글을 계속 쓰다 보면 어느 순간 디자인과 유사한 어떤 이미지를 만들고 있는 것을 알게 된다. 글로 이야기를 쓰는 것과 디자이너가 콘셉트를 가지고 어떤 형태를 만드는 것은 머릿속의 이미지를 표현해 낸다는 점에서 유사하다. 결국, 글을 쓰는

것도 이미지를 만들어 나가는 여러 방식 중의 하나이다. 쓰는 도구가 달라질 뿐이다. 선형적으로 보이는 글도 실상은 포토샵의 레이어처럼 시공을 뛰어넘어 수많은 복선으로 겹쳐져 있다. 서체를 고르고 추상적인 도형을 상징적으로 사용하는 것도 소설가가 비유와 상징을 사용하며 풍경을 묘사하는 것과 유사하다.

디자이너가 소설가로 살아갈 때, 픽션에서만 느낄 수 있는 상상의 자유는 제한된 조건에서 일하는 디자이너의 삶에 큰 활력소가된다. 그러므로 소설이라는 판타지 속에서 디자이너의 **이중생활**을 멋지게 꾸려 보는 것은 어떨까.

김
의
래

성 안과 밖의 디자이너

디자인 사회의 성^城

어떤 이들에게 현실은 불편한 진실일 수 있다. 디자인 사회에서 성의 존재는 불편한 진실이거나 행복한 진실이다. 여기서 성은 계층과 계층을 구분짓는 경계선이며 그 경계가 명확하게 구분될수록 진실을 말하기는 불편하다. 대부분의 사회에서 그렇듯 디자인 사회에서도 성은 그 존재는 인정되나 누구도 그에 관하여 묻지 않고 공식적으로 그 이야기를 이슈화하거나 문제 제기를 하지 않는다. 그 존재를 모르거나 경계의 구분이 생각보다 심각하다고 생각하지 않기 때문일 수 있고, 혹은 집단의 이익을 위해서 그럴 수도 있다.

성의 존재를 디자인 사회에 한정지어 이야기하기는 힘들다. 디자이너들만 해결할 수 있는 문제도 아니며, 디자이너들이 그 원인도 아니다. 성은 전방위적이며 우리 사회 깊숙이 포진해 있기 때문이다. 하지만 유독 디자인 사회는 성의 존재를 인정하는 것에 인색해 보인다. 이는 디자이너들이 예술가적 입장을 취하기 때문이거나 오로지 실력으로 승부할 수 있다는 착각 아닌 착각을 하고 있기 때문일 수도 있다. 어떤 이유에서든 디자인 사회는 성의 존재에 대해서 조용하다. 성 존재에 대한 침묵은 성의 존재로 이득을 취하는 이들에게는 현실을 감추는 행복한 진실이고, 그 성 안에 속하지 못한 이들에게는 불행한 진실일 수밖에 없다.

분명 누군가는 성 안이나 성밖에 거주하고 있다. 디자인을 포함한 모든 분야와 인간관계가 그렇다. 성의 존재는 모든 분야에서 그 역사와 사회적인 분위기 덕에 **당위성**을 부여받는다. 이런 환경 속에서 디자인 사회의 성도 조용히, 더욱더 높이 성벽을 쌓아 가고 성은 더욱더 견고해진다. 성 안에 거주하는 디자이너, 그리고 성밖에 거주하는 디자이너, 그 둘은 이제 서로를 이해하기에 그 거리가 너무 멀다. 근거 없이 구분된 경계는 시간이 지날수록 더욱 분명해지고 그 경계를 건너기는 더욱더 힘들어진다. 성밖에서는 성 안의 상황이 궁금하고, 성 안에서는 성밖의 상황을 너무 모른다.

성 안이 궁금한 디자이너

성밖에 거주하는 디자이너들은 언제나 성 안에서의 생활이 궁금하고, 또 신기하다. 성밖에서는 성 안에서 이루어지는 소식을 입에서 입으로 전해 듣거나 가끔 소식지를 통해 그 생활을 엿본다. 이렇게 전해 들은 소식은 늘 성 안에서의 생활을 멋지게 그려 낸다. 성 안에 사는 디자이너들은 늘 철학이 가득 담긴 작업을 하며, 멋진 의뢰인과 작업을 하고 언제나 창의성을 좇는 것 같다. 이런 착각과 환상 덕분에 성 안에서의 생활을 동경하는 사람들이 많다. 몇몇은 자신과 상관없는 일이라며 무시해 버리기도 하지만 그들의 작업이 새롭고 신기해 보이긴 마찬가지다. 어떤 이들은 과감히 자신의 터전을

버리고 성 안으로 들어가길 마음먹는다. 하지만 성 안에서 거주하기 위해서는 성을 소유한 이들이 요구하는 몇몇 시험을 통과해야만 하는데 자격 조건이나 시험이 까다로운 데다가 워낙 많은 사람들이 몰리기에 시험에 통과하는 이들은 극히 소수다. 일부는 성 안팎을 수시로 드나들며 성 안에서 거주하는 듯한 인상을 심으려 하는데, 성밖에 있는 사람들이 성 안에 거주하는 사람들을 동경한다는 것을 너무나 잘 알고 있기 때문이다. 이로 인해 자신이 얻을 수 있는 이득 또한 너무나 잘 알고 있다. 이런 사람들은 뒤에 〈성의 안과 밖을 잘 아는 디자이너〉에서 다시 분석해 보기로 한다.

성밖에 거주하는 디자이너가 성 안의 생활에 참여하기는 그리 쉽지 않다. 성밖에 거주하는 탓에 성 안에만 들어오면 스스로 성밖에서 왔다는 자격지심에 주눅이 들거나 어떤 경우는 성밖 디자이너라고 은근히 무시당하는 경우도 있어 그 과정을 견디기가 쉽지 않다. 특히 자격지심은 알게 모르게 크게 작용하는데 성 안 사람들의 별것 아닌 말에도 상처를 받거나 기분이 상하기 십상이다. 이 모든 경우를 참아 내어도 결국 성밖에 거주한다는 이유로 성 안 사람들과의 관계에서 소외감이 드는 것은 어쩔 수 없다. 참여하거나 관계를 맺기가 힘들 때는 성 안의 생활을 **모방**하려고 노력하는데 많은 것이 부족해 늘 불만이 많다. 성밖 의뢰인들은 성 안에 거주하는 사람들처럼 세련되지 못하고, 수주받은 일은 밋밋하고 답답해 보인다. 이럴 때면 성 안에서 발행하는 소식지를 읽으며 자신을 달랜다. 반

대로 모방하기를 포기하는 사람들도 있다. 비록 성 안에 비해서 작고 부족한 자신의 터전이지만 그곳에 정착해 디자이너의 삶을 살기 위해 노력한다. 이제는 성 안의 소식을 전하는 소식지에 대해서도 무관심이다. 경계 자체를 받아들이고 본인과 동떨어진 삶이라는 것을 인정함으로 성 안과 밖의 경계를 더욱 뚜렷이 한다.

성밖을 모르는 디자이너

성 안에 거주하는 디자이너들은 오늘도 열심히 작업을 하며, 멀리 떨어진 다른 성들에서 들려오는 정보에 촉각을 곤두세우고 있다. 오늘도 편지를 통해서 새로운 작업들을 접하고 성 안에 있는 디자이너들과 이 소식을 나누기 위해 바쁘다. 최근에는 동쪽에 있는 성들의 작업이 새롭고 신기하다. 동쪽에 있는 성들의 소식을 조금이라도 더 많이 접하기 위해서 노력하는 와중에 때마침 동쪽의 성으로 여행을 떠났던 이들이 하나둘 돌아온다. 그들에게서 듣는 생생한 동쪽 성의 소식, 그곳에서 배우고 익힌 작업들은 새롭고 멋지다. 그들은 성 안 구석구석에 초청받아 자신들이 보고 느낀 것들을 전달한다. 그리고 많은 이들이 영향을 받아 동쪽의 성으로 여행을 떠난다. 하지만 이렇게 몇 해가 지나면 동쪽 성에서 이루어지는 작업들이 **식상**해지기 시작한다. 한참을 베끼고 체득하니 동쪽 성 작업에 대한 관심도 시들시들하다. 또 다른 새로운 것을 찾던 차에 이번에

는 서쪽에 있는 성의 작업들이 궁금해진다.

멀리 떨어진 다른 성들의 작업을 공부하고 따라하기에 정신이 없는 동안 성밖의 디자이너들이 찾아온다. 친분은 없지만 어떻게 알았는지 그들은 평소에 관심을 갖고 있었다며 성 안 디자이너들을 찾아온다. 그들은 작업이 대단하다며, 이것저것 물어본다. 작업은 어떻게 하는지, 어떤 작업들이 인상 깊었는지…… 어느 순간 성밖에서 성 안 디자이너들에 대해 관심이 많다는 것을 알게 된다. 이런 관심은 성 안 사람들에게 큰 자부심과 자만심을 만들기도 하는데 계산이 빠른 이들은 이런 부분을 잘 활용하여 성밖에서 유명한 스타디자이너가 되려고 한다. 성밖의 상황은 잘 알지 못하기 때문에 그들이 어떤 작업을 하고 어떤 환경에서 작업을 하는지 모르는채 막연히 그들의 능력을 과소평가한다.

성밖에 발행하기 위한 소식지를 만드는 사람들은 성 안의 소식만 전하는 탓에 한정된 기사거리 내에서 계속해서 반복되는 기사를 소식지에 싣게 된다. 소식지 여기저기에 비슷한 기사들이 많지만 딱히 방법은 없다. 간혹 성밖 소식을 싣는 경우도 있지만 한정적이라는 사실에는 변함이 없다. 소식지를 통한 반복된 성 안의 소식은 의도치 않는 홍보 효과를 만들어 성 안과 밖의 경계를 명확하게 구분짓는 데 한몫을 한다.

성의 안과 밖을 잘 아는 디자이너

성의 안과 밖을 잘 아는 디자이너들이 있다. 성 안과 밖을 왕래하며 경계 안팎의 상황을 잘 파악하고 있다. 누구보다도 위에서 이야기하는 성 안이 궁금한 디자이너와 성밖을 모르는 디자이너 사이의 단점과 장점을 잘 알고 있는 사람들이기 때문에 경계선에 두 발을 다 걸치고 있는 경우가 대부분이다. 이런 사람들은 보통 성 안팎의 차이를 활용하여 이득을 취하는 기회주의적인 형태와 문제점을 제기하고 투쟁하는 혁명주의적인 형태로 구분된다.

기회주의적으로 활용하는 사람들은 성 안 사람의 **권위**를 이용하여 이득을 취한다. 권위란 경계의 안과 밖의 차이로 생기는 것으로 보통 성 안이 궁금한 디자이너가 갖는 성 안 생활에 대한 동경심에 기생한다. 덕분에 권위의 힘은 막강해지고 권위에 기댄 이들은 이득을 취하기 쉬워진다. 성 안 태생이라는 이유만으로도 성밖에서 교수의 직함을 달기 쉽고, 성 안 생활을 동경하는 디자이너들을 대상으로 노동력을 착취하기도 쉬워진다. 성밖에서는 능력보다는 태생의 문제로 일을 얻기도 수월하고, 또 활동 영역도 넓다. 현상이 이렇다 보니 너도나도 성 안 출신에 들어 권위에 기생하거나 성 안의 출생이라며 거짓말을 하기도 한다. 이런 현상이 벌어지는 이유는 분명 성 안이 궁금한 디자이너들에게 보다 더 많은 기회가 주어지기 때문일 것이다.

반대로 혁명주의적인 형태를 취하는 사람들도 있다. 성의 존

재에 대한 당위성에 의문을 제기하고 물리적 경계가 갖고 있는 비합리적인 문제점을 고발하는 사람들이다. 성밖을 잘 모르는 사람들에게 끊임없이 성밖의 상황을 외치고 특히 앞서 이야기한 기회주의적인 디자이너들을 주저 없이 비판한다. 기회주의적인 디자이너들이 경계를 더욱 뚜렷이 하고 문제점을 만들어 낸다고 이야기한다. 하지만 성의 문제가 디자인 사회에 국한된 문제가 아니기에 이들의 투쟁은 힘겹고 버겁다.

견고하고 높은 성벽

성벽은 높다. 오랜 시간 견고하게 쌓아 올린 성이기에 그 단단함을 무너뜨리기란 그리 쉽지 않다. 이렇게 쌓아 올려진 성이 이제는 어떻게 만들어졌는지 알지 못하는 이들이 많다. 단지 오래전에도 있었고, 지금도 그 자리에 있기에 그 존재에 당위성을 부여한다. 당위성을 힘으로 그 경계 안과 밖의 간격은 더 넓고 깊어진다. 성 안에 있는 사람들은 성밖에 있는 사람들을 이해하지 못하고 그 반대는 막연한 환상만 갖는다. 계속해서 동쪽이나 서쪽에 있는 성에만 주의를 기울이는 상황 속에서 발전은 제한되고 성벽은 더욱더 견고하고 높아진다. 이런 구조는 디자인 사회를 밖으로 뻗어 나가지 못하게 제한하고, 서로 좀먹는 상황만이 반복된다.

견고하고 높은 성벽을 무너뜨리기는 힘들다. 디자인 사회가

힘을 합쳐 투쟁한다고 해도 너무 오랜 시간 동안 여러 분야의 이해 관계가 얽혀 왔으므로, 그 엉킨 실타래를 풀기란 불가능하다. 전 사회적인 문제를 디자인 사회의 힘만으로 해결할 수는 없지 않은가? 하지만 그렇다고 해서 손 놓고 있을 수도 없다. 분명 한정된 부분만이라도 해결책은 존재할 수 있고 시도될 수 있다.

성벽은 견고하고 높으나 분명 성을 왕래할 수 있는 **문**이 있다. 그 문을 왕래하는 이들이 있고 그들은 앞서 이야기한 성의 안과 밖을 잘 아는 디자이너가 된다. 그 문의 크기와 수가 제한적이고 좁지만 문의 존재는 우리에게 희망적이다. 성의 안과 밖을 잘 아는 디자이너의 존재는 숫자가 적을수록 경계의 차이를 개인의 이득으로 활용하지만 반대로 그 수가 많아지면 물리적 경계의 차이는 의미 없는 것이 된다. 성벽의 경계로 인해 만들어진 착각과 오해는 그 경계를 오갈 수 있는 문으로서 해결될 수 있다. 제한된 수와 좁은 크기의 문을 더 많이, 그리고 더 넓게 만드는 것은 디자인 사회 내부에서 할 수 있는 일이다. 이는 인터넷과 같은 매체나 성 안팎의 연합된 모임 등을 통해서 실현할 수 있다. 그 이외에도 개인이 생각하는 어떤 방법으로든 그 안에 소통이란 목적이 있다면 견고한 성벽에 문은 만들어질 수 있다. 견고한 성벽에 만들어진 조그만 문들은 성 안이 궁금한 디자이너에게는 성 안 생활의 상황을, 성밖을 모르는 디자이너에게는 성밖의 소식을 쉽게 접할 수 있게 한다. 이러한 과정을 통해서 밖으로 뻗어 나가지 못하고 서로 좀먹는 상황의 공동체 문제

를 최소화하고 발전적 방향으로 이끌 수 있다.

타이포그래피야!^野

대한민국에서 타이포그래퍼로 살아간다는 것은 어떤 것일까? 문득 떠오른 생각이 아니다. 우리나라에서 타이포그래퍼로 살아간다는 것은 철학적 자아 성찰이나 단순한 고민을 넘어서 생존의 문제에 더 가깝기 때문이다. '**왜** 타이포그래퍼로 살아가는가'가 아닌 '**어떻게 해야** 타이포그래퍼로 살아갈 수 있는가' 하는 질문을 던져야 하는 건, 몇몇의 문제가 아닌 타이포그래피를 전공하고 업으로 삼는 사람들 대부분의 문제이다.

타이포그래피는 간단히 이야기하면 글꼴을 선택하고 배열하는 기술을 말한다. 활자 시대에는 활자를, 그리고 디지털 시대에는 디지털 글꼴을 상황과 목적에 맞게 심미적으로 선택해서 배열하는 작업이다. 활자 시대에 활자는 타이포그래피의 물성적 토대였고, 기술의 핵심적 요소였다. 그리고 지금은 활자 대신 디지털 글꼴과 워드프로세서가 그 토대를 대신하고 있다. 인류가 진보함에 따라 타이포그래피의 토대도 물성에서 비물성으로 변했고, 그에 따르는 타이포그래퍼의 역할과 대우도 변화했다. 활자 시대는 타이포그래피가 탄생한 시대다. 인류사에 있어서 활자 발명이 갖는 의미가 중요한 만큼 타이포그래퍼로서의 명예와 상업적 성공은 보다 쉬웠다. 활자가 정보 전달과 기록을 더욱 수월하게 하고 폭넓은 확장을 가능하게 만들었기에 인간사는 진일보했고, 그만큼 타이포그래피는

특별한 대우를 받을 수 있었다. 하지만 디지털 시대에 들어서면서 (혹은 그 이전부터) 타이포그래피는 그 가치의 토대인 활자가 사라짐으로 해서 시각 표현의 가능성 이외의 모든 측면에서(경제·산업적 가치는 물론이고) 하락세를 걷는다. 타이포그래피가 디지털 시대에 컴퓨터와 워드프로세서라는 프로그램을 통해 누구나 가질 수 있는 기술이 되면서 이런 현상이 시작되었다고 볼 수 있는데, 그렇다고는 해도 사람마다 그 기술력에 차이가 있는 건 예전이나 지금이나 변함이 없다. 다만 그것이 가졌던 가치보다 하향 평가되는 것은 어쩔 수 없는 일이다.

지금은 무엇이든, 그것이 누려야 마땅한 가치보다 희소성으로 인한 가치가 더 중요한 상징을 갖는 시대이다. 이 불편한 진실은 곧 타이포그래퍼의 비극이 된다. 일반인들에게 타이포그래피의 가치는 점점 잊혀져 가는 반면 (시각 정보를 다루는) 디자이너들에게는 언제나 중요한 가치로서 인정받기 때문이다. 이전에는 디자이너들 사이에서도 타이포그래피 기술에 대한 중요성이 떨어졌던 것이 사실이다. 다만 그들은 후천적인 교육을 통해 타이포그래피의 가치를 인지하게 된다. 이처럼 고등교육을 받은 특정 소수에게는 중요한 가치를 갖지만 타이포그래피가 누구나 복제해서 가질 수 있는 것이라면 일반인들이 그에 대해 경제적 가치를 느끼기는 더욱더 어려워진다. 디자이너 개인이 타이포그래피의 다양한 가치를 인지해 간다고 하더라도 그는 오타쿠의 그것과 크게 다르지 않은 사회적 대우

를 받게 된다. 오타쿠가 추구하는 가치는 제한적인 사람들 사이에서만 공유되는 것이다.

현실은, 우리나라에서 타이포그래퍼로 살아가려는 사람들에게 (당연하지만) 좋을 것 없는 상황이다. 작은 시장성과 구매자의 몰취향, 게다가 거래 관계의 수직적 구조가 당연시되는 우리나라에서 그 가치가 제대로 인정받기는 어려운 일이다. 디자인 본래의 가치보다 적은 비용, 턱없이 부족한 시간과 싸워야 한다. 게다가 이런 상황에서 그래픽디자인과 타이포그래피를 전공하고자 하는 친구들은 매년 수천 명에 달한다. 학교에서는 과거나 지금이나 타이포그래피의 중요성을 강조하기에 매년 배출되는 전공자의 수가 줄어들 것 같지 않다. 포화 상태는 계속해서 상황을 악화시킨다. 인력의 포화 상태는 디자인 분야만의 문제가 아닌 급속하게 성장한 우리나라 산업 전반의 심각한 문제점이다. 기존 세대가 쌓아 올려 놓은 성에 어떻게든 비집고 들어가야 하지만 급속한 성장에서 우선 자리 잡은 기성세대들의 성벽은 언제나 견고하게 쌓여 있다. 이때 비정상적으로 발달하게 되는 산업은 교육이다. 비집고 들어갈 준비를 하는 사람들에게 어떻게 해야 **잘** 비집고 들어갈 수 있는가에 대한 것을 가르치는 일 말이다.

타이포그래피 분야의 현실도 마찬가지다. 수많은 타이포그래피 전공자들 중 소수는 경제적 혜택을 누리고 있는 기존의 그룹에 들어가는 게 가능할 것이다. 하지만 일부는 비정상적으로 커진 교

육 시장에 자리를 잡는다. 그리고 의도했든 그렇지 않든 공급이 수요를 추월하게 된다. 그럼 전공자들은 계속해서 배출되지만 사회에서 그들이 설 자리는 점점 부족하게 된다. 설 자리가 부족해진다는 것은 독립하기 힘들어진다는 말과 같다. 아무리 중요한 사상도 **먹고사니즘**의 근본을 위협받는 현실에서는 힘을 쓸 수가 없다. 타이포그래피가 그렇다. 타이포그래피 교육 시장이 비정상적으로 커지는 상황이 계속되면서 교육 시장 내부의 자체적인 경제구조도 덩달아 커진다. 그리고 그 시장에서 득을 보는 사람들이 많아질수록 비정상적으로 성장한 시장은 본래의 정상적인 구조와 규모로 돌아가기 힘들어진다. 그러다 보니 디자인 교육은 경제 산업과 연계하기보다 내부 구조를 견고하게 하는 쪽으로 발달하게 된다. 즉, **교육을 위한 교육**만 강화되고 경제 산업과의 연결 고리는 더 느슨해진다. 교육의 소비자가 되는 학생들을 위한 책, 세미나, 학원 등은 늘어나지만 그 구조들에서 산업적인 것과의 연관성은 찾기 힘들다. 이 같은 비현실적인 타이포그래퍼 교육의 현실은 타이포그래피 교육을 받은 후 사회인으로 첫발을 내딛어야 하는 학생들에게 좋은 소식일 리 없다.

비정상적인 교육 시장에서 생기는 또 다른 문제는 교육을 위한 교육을 하는 직업을 갖기 위한 경쟁이다. 대학교수가 대표적인데 과거와는 달리 대학교수 자리는 계속해서 교육을 위한 교육에만 힘써 온 사람들이 차지한다. 이런 류의 사람들이 선택하는 방법 중 대표적인 것이 해외 유학이다. 유학은 학문적 발전을 위한 목적보

다 교육 시장의 착취 순환 구조에서 지배층에 속하기 위한 방향으로 이용되기도 한다. 그러다 보니 애초에 경제·산업적 측면에 관심을 두지 않고 해외 유학을 가는 이들이 늘어난다. 국내에 대한 현실 감각 없이 떠난 그들이 다시 한국에 돌아와 교육자로서 (혹은 교수로서) 자리 잡게 되면, 그들이 강조하는 타이포그래피의 중요성이 오타쿠의 그것 이상이 될 수 있을까? 또 그들 밑에서 수학해야 하는 학생들이 얻게 되는 것은 무엇인가 하는 의문이 든다. 이런 분위기가 자본주의의 디자인 사회를 살아가야 하는 타이포그래퍼들에게 어떤 경제·산업적 연결 고리를 갖게 만들지 의문이다. 좋든 싫든, 옳든 그르든 우리는 자본주의의 구조에서 살아가야 하기 때문이다.

이런 상황에서 타이포그래퍼로 활동해야 하는 사람들에게는 현실이 언제나 홀로 고군분투해야 하는 외로운 싸움이다. 그렇기 때문에 앞서 이야기한 교육의 영역과 경제·산업적 영역의 결속은 무엇보다 중요하다. 결속을 통해 생겨난 힘으로 외부와 소통하고, 설득하는 노력이 필요하고, 마찬가지로 디자이너의 권익을 보호하는 노력도 필요하다. 이런 결속은 타이포그래피 분야에 첫발을 막 내디딘 디자이너나 학생들이 할 수 있는 것이 아니다. 타이포그래피 분야의 어른들이 해야 하는 일이다. 이것은 **학회**를 만드는 것보다 훨씬 더 중요한 일이다. 왜냐하면, 지금도 많은 학생들은 디자인에 관심을 갖고 대학에 진학하기 때문이다. 그리고 그들 중 일부는 시각디자인학을 전공할 것이고, 또 일부는 타이포그래피를 전공

할 것이다. 그렇게 관심을 갖게 된 학생들은 스타디자이너를, 자신의 교수를 보면서 꿈을 키워 나갈 것이다. 그들에게 적어도 타이포그래퍼로서 활동할 기회를 마련해 주는 것은 선행하는 디자이너들만이 할 수 있는 일이자, 의무이다.

이
우
녕

변화에 관하여

몇 년간 운영하던 조그만 디자인 스튜디오를 정리하고, 칠흑 같은 방황 끝에 런던행을 결심하였다. 그리고 얼마 전부터 나는, 아주 낯선, 전혀 새로운 것에 대해 흥미를 갖기 시작했다. 변화를 결심한다는 것은 늘 두렵고 그 변화를 실현시키기 위해선 정말 많은 용기가 필요하다. 익숙한 환경을 떠나 전혀 다른 세상에서 다른 언어로, 낯선 문화, 낯선 사람들과 소통한다는 것은 어쩌면 다른 정체성을 하나 더 지니게 되는 것과 같기 때문이다. 또 다른 나로 다시 태어나기 위해, 죽음과 재탄생의 고통를 겪는 것이다. 그리고 그 기회는 정말 예상치 못한 많은 경험과 성찰을 가져다준다. 수십 년이 넘는 시간 동안 이미 익숙해진 것들을 뒤바꾼다는 것이 어찌 어렵지 않겠는가.

삶은 그런 것 같다. 계획대로 되는 것은 하나도 없고, 그렇다고 계획이 늘 어긋나는 것만도 아니다. 다만 말끔한 곡선을 타고 성장하는 것이 아니라는 것을 인정하기 힘들기에, 우리는 늘 이상을 꿈꾼다. 꿈을 꾼다는 것은 매우 의미 있는 일이다. 꿈과 망각이 있기에 우리는 계속해서 삶을 영위할 수 있다. 하지만 간간이 마주치는 기쁨과 희열 뒷면의 현실은 여전히 냉혹하고 고통스럽다. 해야 하는 일이 하고 싶은 일보다 많은 것은 누구에게나 진실이다. 그래서 우리는 꿈을 꾸면서도 늘 현실을 직시해야만 한다. 현실 속에서 꿈을

좇는 것보다 현실을 꿈꾸는 것이 행복을 향한 지름길이 아닐까도 생각해 본다. 어쩌면 그런 생각이 나를 이곳으로 이끌었는지도 모른다. 실무에서 일을 하다가 다시 공부를 시작한다는 것은 생각했던 만큼 신나는 일도, 짜릿한 일탈도, 달콤한 현실도피도 아니었다. 그저 지독한 외로움과 또 다른 모습의 방황, 새로운 나를 찾아가는 지난한 과정이다. 나에게 이번 여정의 목표는 **중간만 하자**이다. 지난 수년간 돈을 벌기 위해서, 혹은 성공이라는 멋들어진 껍데기를 걸치기 위해 아등바등 육체와 영혼을 깎아 온 나에게, 어쩌면 이 기회는 삶에 대한 새로운 눈을 뜨는 중요한 기회일지도 모른다는 생각이 들었기 때문이다. 하지만 결국 살아온 방식을 바꾼다는 것이 결코 쉽지 않다는 결론으로 첫 학기는 끝이 났다.

날씨가 우중충하고 비가 많이 내려서인지, 런던 거리는 늘 화려한 색상들로 가득 차 있다. 사람들은 저마다 알록달록한 옷들로 자신이 살아 있음을 과시한다. 초록색 레깅스와 보라색 스커트를 입은 여인들, 빨강 바지와 하얀 스카프로 한껏 멋을 낸 남자들. 그리고 어느덧 나도 그들과 함께 어우러지고 있음을 느낀다. 이것이 적응이다. 변화와 적응을 통해 새로운 것은 다시 옛것이 되고, 옛것은 다시 새로운 세대들에 의해 재현된다. 우리의 DNA 속에는 꿈과 망각, 변화와 적응에 대한 태고의 능력들이 내장되어 있다. 아마도 먼 옛날부터 지속되어 온 살아남기 위한 인간의 본능일 것이다. 아무리 네트워크가 발전하고 그리하여 지구 반대편과도 쉽게 소통할 수

있는 세상이 펼쳐진다고 해도 여전히 사람은 살 붙이고 기대며 살아야 하는 것인가 보다. 매일 아침 서로의 안부를 습관처럼 묻고, 두 볼에 키스를 하며 서로를 포옹으로 다독여 주는 이들의 문화는, 어쩌면 오랜 시간 굶주려 왔던 관계에 대한 나의 허기진 배고픔을 조금이나마 달래 주는 것 같다. 그렇게 이들은 이들 나름의 통로를 열어 놓은 채 살아오고 있다. 시야를 조금만 가까이에 두고 바라보면 좀 더 많은 것들을 발견할 수 있다.

상점에서 습관처럼 붙이는 'Cheers'라는 단어도, 조금만 스쳐 지나가도 조심스레 외치는 'Sorry'라는 단어도, 처음에는 낯설고 지나치게 느껴졌지만, 조금 다른 시각에서 보면, 서로에 대한 작은 관심, 그리고 함께 어울려 살아가는 방법에 대한 작은 약속의 단서들일 것이다.

정으로 뭉쳐 있다는 대한민국에서도 느낄 수 없던, **잃어버린 정서**를 나는 이곳에서 곧잘 느낀다. 이것은 서구 예찬도, 대한민국에 대한 경시도 아니다. 그저 지난 반세기 동안 아픔으로 얼룩진 역사, 배고픔을 채우기 위해 정신 없이 앞만 보며 달렸던 우리의 부모 세대, 늘 최고가 되기 위해 현재를 포기하고 미래를 살아야만 하는 우리 세대…… 우리가 이러한 현실에 처했기에 어쩌면 잊고 지냈던 많은 것들을 이들은 다행히 잘 간직해 왔을지도 모른다는 생각이 든다. OECD 자살률 29위(2009년 기준)가 말해 주는 것은 우리가 간과해서는 안 되는 수많은 의미를 내포하고 있다. 200년이 넘은 해

처스 서점과 150년이 넘는 학교들, 빅토리아 양식의 건물과 포스트 모더니즘 양식의 고층 빌딩이 한 도시 안에서 이루어 내는 절묘한 조화는 세월을 고스란히 간직하고 있는 이 도시의 살아 있는 숨결이다. 이제 이것들은 더 이상 동양 유학생들이 느끼는 열등의식의 대상이 아니다. 단지 다름, 아름다움을 그대로 받아들이며, 우리에게 없는 것들을 스스럼 없이 즐길 수 있는 흥미로움의 대상이다. 어쩌면 문화에 대한, 특히 디자인에 대한 열등의식은 그들이 준 것이 아니라, 우리들 스스로가 만들어 쓴 **멍에**일지도…… 그렇게 나도 무거운 멍에를 쓰고 이곳에 처음 발을 내디뎠다.

내가 속해 있는 코스에는 20여 개국에서 온 다양한 문화적 배경의 학생들이 모여 있다. 50명이 넘는 인원 중 영국인은 오직 5명뿐이다. 가끔은 자기 나라에서 공부하면서도 외국 학생들과 똑같이 문화적 다양성에서 오는 불편함을 감수해야만 하는 그들이 안쓰럽기도 하다. 우리에게 낯선 전통적 디자인 기술들, 향수 어린 레터프레스, 지금은 특별한 효과를 위해서만 사용하는 실크스크린, 판화 등이 아직 교육과정에 남아 있다는 것을 제외하고는, 학교는 우리에게 해주는 것이 별로 없다. 그 신기한 기술들도 이제는 이곳에서조차 사라져 가고 있다. 여기서의 배움은 단지 서로가 서로를 통해 알아 가고, 깨닫고, 배우는 과정이다. 서로 다른 문화에서 성장했음에도, 같은 인간이기에, 얼마나 많은 공통점들을 지니고 있고 그것들을 소통할 수 있는지, 느끼는 순간순간이 나에게는 놀라움이고

기쁨이다. 그것은 유튜브나 페이스북을 통해 맺어진 결실이 아닌, 그저 인간이기에 공유할 수 있는 진한 감정들이다. 기술은 단지 조금의 편리함을 더해줄 뿐이다.

여기 지하철에서는 전화도, 모바일인터넷도 사용할 수 없다. 아직 이유는 모르겠다. 처음에는 상당히 불편했는데, 이제는 오히려 그 시간들이 편안하다. 단지 익숙해져서만은 아니다. 때로는 받기 싫은 전화를 피하는 좋은 변명이 되기도 하고, 단 몇십 분일지라도 집요한 온라인과 작별하는 시간이 되기 때문이다. 이렇게 몇 달간 새로움에 적응하고 변화해 온 나 자신을 보니 '삶의 목적은 결과가 아닌 과정에 있다'라는 짧은 명제가 새삼 길게 느껴진다. 문득 한국을 떠나기 전 방황 속에서 읽었던 김형경 작가의 『사람풍경』의 한 대목이 떠오른다.

용기란, 저어하는 마음 없이 용감하고 씩씩하게 어떤 일을 해나가는 힘이 아니다. 두려움과 어려움에도 불구하고 꿋꿋이 앞으로 나아가는 힘이다.

이 글을 읽는 누군가에게 이렇게 말하고 싶다. "안녕하세요. 아무개 씨. 나는, 지금 당신께, 긴장으로 움츠러든 가냘픈 어깨를 잠시나마 풀고, 파란 하늘을 향해, 곧 다가올 계절의 변화, 노오란 봄 햇살에 미소 지을, 단 몇 분의 여유를 드리고 싶습니다."

오늘도 난 이렇게 미로 속의 **치즈**를 찾기 위해 운동화 끈을 질끈 동여맨다. 앞에 무엇이 있는지는 까마득히 모르지만 굳이 알 필요도 없다. 지금 이 순간 나에게 주어진 기회와 용기, 그리고 하루 스물네 시간에 다만 감사할 뿐이다. Cheers!

강

주

현

사물의 인위적 기한

모든 사물에는—인간을 포함하여—**기한**이 있다. 무한한 존재는 없다. 모든 존재가 자의적으로든 타의적으로든 간에 자신의 유한함을 인식하며 살아간다. 하지만 언제부터인가 그러한 유한함은 정확히 계산되고 수치화됨으로써 칼같이 구분지어지기 시작했다. 이런 현상이 어느 순간부터 갑자기 생긴 것은 아닐 것이다. 촉매제는 있을 것이다. 굳이 따지자면 그것은 자본주의의 출현이다. 현대 자본주의 사회에서 소비되는 사물에 정해지는 **유통기한**에 대한 지극히 개인적

인 관심을 일으킨 시발점은 왕가위 감독의 〈중경삼림〉에서 나오는 대화부터다. 그 대화는 유통기한이 5월 1일로 된 파인애플 통조림에만 집착하는 금성무(경찰 223役)와 편의점 직원 사이에서 이루어졌다.

금성무 ____ 5월 1일이 유효 기간인 파인애플 통조림이 있나요?

점원 ____ 오늘이 며칠인 줄 아세요?

금성무 ____ 4월 30일

점원 ____ 맞아요. 내일이 기한인 물건은 꺼내 놓질 않습니다.

금성무 ____ 두 시간이나 남았는데 폐기 처분한다는 겁니까?

점원 ____ 기한 지난 거 누가 좋아하죠? 다들 신선한 걸 찾지.

과연 통조림 속에 든 파인애플은 5월 1일이 되자마자 돌연 상해 버리는 것인가? 분명 정도의 차이는 있겠지만 어차피 가공된 통조림 속 식품의 신선도 차이가 무슨 의미란 말인가. 어쨌든 보통 소비자들에게 유통기한에 가까워진 식품은 폐기 처분이 얼마 남지 않은 쓰레기로 간주된다. 그렇다면 식품의 유통기한은 어떻게 정해지는 것인가? 그것은 식약청 홈페이지를 통해 쉽게 확인할 수 있다. 하지만 여기서 한 가지 숙지해야 할 사실이 있다. 한국에서 식품 유통기한의 의미는 표시된 날짜까지만 섭취 가능하다는 개념이 아니라 식품의 제조일로부터 소비자에게 판매가 허용된다는 개념으로서, 이 기한 내에서 적정하게 보관·관리된 식품은 안심하고 마시거나 먹을 수 있다는 의미이며, 제조업체가 제품의 품질이나 안전성 등을 소비자에게 책임지고 보증한다는 표시이다. 하지만 유통기한이라는 단어가 주는 뉘앙스로 인해 소비자들은 혼란을 겪고 편견을 갖는다. 그러한 편견은 소비자들로 하여금 유통기한이 지난 음식은 그 시간 이후에는 돌연히 상한다는 의식을 갖게 만든다.

반면, 북미에서 유통기한은 'best before date'로 표기된다. 즉 표기된 날짜까지는 식품의 품질이 최상의 상태임을 나타낸다. 정해진 날짜가 지나면 곧바로 상해 못 먹게 돼버리는 뉘앙스를 풍기는, **허용 기한**이라는 단어보다 훨씬 더 긍정적인 어감을 준다. 날짜가 지나면 최상의 상태는 아니더라도 보관이 잘 되어 있는 경우 섭취가 가능함을 소비자들은 무의식적으로 인지할 수 있다.

한국에서 유통기한은 끊임없이 뉴스거리를 제공하는 이슈메이커 중 하나다. 몇몇의 비양심적인 공급 업자들 때문에 피해를 보는 소비자들도 허다하다. 제조업체에서는 유통기한을 넘긴 식품의 폐기와 재생산 비용이 재정적으로 부담스러운 경우가 많다. 그 부담 때문에 소비자의 믿음을 저버린다면 결국 돌아오는 것은 유통기한을 바라보는 소비자들의 왜곡된 시선일 것이다. 자급자족의 전통 사회에서는 가공되는 식품에 유통기한이 없었다. 일정 기간이 지나면 음식이 상한다는 것은 인지하고 있지만 기한을 정확히 수치화하지 않고, 감각에 기대어 판단했을 것이다. 산업화 이후 대량생산이 가능해지면서 음식도 대량생산되기 시작하고 그렇게 가공된 식품에 유통기한이 생기기 시작했다.

그렇다면 식품이 아닌 다른 사물에도 유통기한이 적용되고 있는가? 정확한 수치는 기입되지 않더라도 사물의 종류에 따라 각기 다른 기준으로 그것은 분명히 존재한다.

모든 가능성을 감안해 볼 때 그것은 자동차와 더불어 시작되었다. 자동차를 만드는 데 사용되는 금형, 도구, 주형들은 3년만 쓰면 낡아 빠진다. 이 때문에 디트로이트의 자동차 제조업자들은 스타일 STYLING CYCLE 주기를 위한 시간표를 만들었다. 개조하고 리디자인된 REDESIGN 금형 때문에 작은 외관상의 변화가 적어도 1년에 한 번씩 이루어지며, 주요한 스타일 변화는 3년마다 한 번씩 이루어진다. 제2차 세계대전 끝

무렵부터 자동차 제조업자들은 미국 대중들에게 적어도 3년마다 자동차를 바꾼다는 것은 매우 멋진 일이라는 개념을 팔았다.[•]

현재의 자동차 소비 패턴이 3년을 주기로 이루어지는 것이 그저 단순히 소비자들로부터 이루어진 것이 아님을 가늠할 수 있다. 사물의 유통기한과 떼려야 뗄 수 없는 개념이 바로 위에 나와 있는 **스타일 주기**를 위한 **리디자인**인 것이다. 경제 대공황 당시 생산과 소비 시스템이 생산의 단계에서만 머무른 채 소비자들에 의해 물품이 소비되지 않는 현상이 전 세계적으로 확산되었다. 자본주의의 치명적 약점은 물품이 얼마나 소비될지 모르는 채, 그리고 그것이 소비가 된다는 보장도 없이, 막연하게 물품을 생산한다는 데 있다. 그러한 약점의 극복을 위해 겉모습의 스타일링, 즉 디자인이 탄생한 것이다. 상품의 매력을 증대시키기 위한 일환으로서 상품의 겉모습을 다양하게 바꿔 주는 한편, 광고로 상품에 대한 판타지를 소비자에게 심어 주어 소비를 촉진시키고자 하였다. 이후 1930년대의 산업디자인의 중요한 패러다임은 모더니즘으로부터 소비주의 디자인으로 전환되었고 이 시대의 중요한 디자인적 개념은 리디자인과 스타일링이었다. 리디자인 분야에서는 레이먼드 로위가 두각을 나타

RAYMOND LOEWY, 1893~1986

[•] 빅터 파파넥, 「인간을 위한 디자인」, 조재경 · 현용순 옮김(서울: 미진사, 2009).

내고 있었다. 1950년대의 럭키 스트라이크와 체스터필드 같은 브랜드들은 미국 내 담배 판매량의 80퍼센트 이상을 차지했다. 광고업자들은 그들 광고의 목적이 단지 흡연을 장려하는 데 있지 않고 현재의 흡연자들이 담배를 바꿔 피우도록 유도하는 데 있다고 속내를 드러냈다. 이런 목적하에 다음과 같은 문안들이 만들어졌다.

체스터필드 ____ 한 트럭분을 피워도 기침 한 번 안 합니다.
　　　　　　 어떤 질병도 유발하지 않습니다.
캐멀 ____ 캐멀을 피워서 목이 아픈 경우는 한 건도 없습니다.
필립 모리스 ____ 목의 염증이나 기침 걱정을 안 해야 담배 맛이 더
　　　　　　 좋아집니다.

과연 그럴까? 말보로 카우보이 맥클라렌과 밀라는 노화에 따른 자연사가 아니라 폐기종으로 죽었다. 담배와 건강 적신호에 관한 여러 이야기들이 떠돌았기 때문에, 1950년대 담배 산업계는 존 와일리 힐의 PR 회사에 의뢰해서 암이나 기타 질병과 담배가 연관 있다는 증거들을 무력화하는 광고를 만들고자 했다. 힐은 담배산업연구위원회 같은 외견상 독립적인 그룹들을 설립했다. 그러나 사실 이 위원회 뒤에는 필립 모리스사가 있었다. 이런 위원회들의 목적은 흡연자들이 왜 폐암으로 죽는 경우가 빈번한지, 기존의 이유와 다른 이유들을 찾아내는 데 있었다. 마케팅에는 막대한 자금이 투입

된 반면, 실제 과학적 연구에는 대단히 적은 금액만이 할애됐다.[•]

그는 시장에서 잘 팔리지 않던 상품을 겉모양만 새롭게 디자인함으로써 큰 수요를 창출했다. 다시 디자인된 상품들은 소비자에게 전에 없던 매력을 발산하며 소비를 촉진시켰고 이는 기술혁신 없는 미적 혁신만을 불러일으키는 상품의 스타일링을 초래했다. 당시에 주류를 이루었던 디자인의 내용과 형태의 일치를 강조한 모더니즘에서는 하나의 상품에서 최적의 디자인은 단 하나만 나올 수 있다고 여겼다. 다시 디자인된다는 것은 내용의 발전 없이 형태만을 발전시키는 경우로 간주되었고 모더니즘 사상에 위배되는 디자인이라 모더니스트들이 생각하는 **GOOD DESIGN 좋은 디자인**에 속할 수 없다. 하지만 소비주의 디자인 시대에 이르러서는 내용과 형태가 일치되지 않아도 겉모습만으로 소비자들에게 매력을 끌 수 있다면 그것은 **좋은 디자인**에 속할 수 있게 된다. 이 시대의 디자인은 내용과 형태가 1:1의 고정된 관점이 아님을 계속해서 주지시킨다.

이는 건전한 소비자의 소비 욕구를 자극 또는 심하게는 왜곡시킴으로써 소비자의 경제적 타격을 야기한다. 그리고 겉모습만이 부각된 상품들은 트렌드에 따라 생명 자체가 좌지우지되며 충분한 기능이 작동함에도 불구하고 폐기되기도 한다. 소비자들이 자신들

[•] 조나단 가베이, 『마케팅의 교묘한 심리학』, 박종성 옮김(서울: 더난출판사, 2010).

의 소비 욕구를 채우기 위하여 계속적으로 똑같은 기능의 상품을 소비하기 때문이다.

우리의 일상생활만 보아도 쓰레기라는 것이 고정된 범주가 아님을 알 수 있다. 꼭 쓰레기장에 있는 것을 주워서 다시 쓰는 경우가 아니라도, 사물은 여러 가지 방식으로 쓰레기냐 아니냐의 경계를 넘나든다.●

사물은 유통기한을 기점으로 누군가에게는 쓰레기로 취급되며 버려지는 반면 다른 누군가에게는 소중히 다루어진다. 그만큼 사물의 기한을 정해 놓는 기준도 누가 얼만큼 그것을 필요로 하느냐에 달려 있다. 그렇게 생각할 경우, 디자인이 해야 할 중요한 과제 중의 하나는 디자인 과정에서의 자원 절약이나 디자인된 뒤의 재활용뿐만이 아니라, 사물이 지속적으로 사용될 수 있는 가능성이다. 형태적으로 지속 가능하다면 그것으로 사물에 인위적으로 매겨진 유통기한은 본래의 기한보다 길어질 수 있다. 그것을 **미적 내구성**이라 혹자는 일컫는다. 물리적인 내구성만 존재하는 것이 아니라 소비자에게 질리지 않고 오래 인정받는 **형태적 내구성**이라는 개념이 있는 것

● 수전 스트레서, 『낭비와 욕망: 쓰레기의 사회사』, 김승진 옮김(서울: 이후, 2010).

이다. 디자인은 그 문제를 해결해야 할 것이다. 좋은 예로, 한국의 전통 공예품은 아무리 오랜 시간이 흐른다 하여도 식상해지지 않고 시각적 오묘함을 지속적으로 느낄 수 있게 해준다.

오늘날 대부분의 소비자들이 물건을 폐기하는 이유는 물리적인 것이 아니라 감성적인 것이다. 하지만 대부분 그런 경험이 있을 것이다. 옷이 많지만 그중에서도 떨어질 때까지 입고도 떨어지는 게 아쉬운, 버리기 싫은 옷이 있다. 그 옷은 물리적으로는 수명을 다했음에도 불구하고 감성적으로 수명이 다하지 않은 것이다. 반면에 한 번밖에 안 입었는데도 입기 싫은 옷도 있다.

이런 사례들로 미루어 보아 디자인이 본격적으로 실험해야 하는 것은 기술적으로 사물의 물리적 기한을 무한정 늘리는 것이 아니고, 또한 억지로 3년의 스타일링 주기에 따라 사물을 리디자인하는 것도 아니다. 싫증 나지 않는 형태를 창출하는 것이 관건인 것이다. 수학 공식과 같은 정답은 없지만 대체로 그러함은 있을 수 있다. 그런 감성적 가치를 현대 디자인에 부여할 수 있다면 더 이상 우리는 사물의 유통기한에 집착하지 않아도 좋을 것이다. 자신이 만족스럽다면 옷이 해지고 떨어져도 착용한다. 그런 감성적 판단 기준이 단순히 개인의 기호 차이인가? 대부분의 소비자들에게 그런 경험이 있다면 그것이 디자이너가 연구해야 할 **디자인 문법**이라 생각한다.